三聯書店(香港)有限公司
Joint Publishing (H.K.) Co., Ltd.

香
大舞台
港

GRAND OPERA HOUSE

AVENIDA RIZAL
Antes Calle Cervantes.

漢舞臺演戲小引

世界進化民智日增欲知國勢之與衰先察國民之趨向我國數千年之戲本從不改良兼易令四百兆之同胞習於迷信冤天影琳琅幻境詭不外夫糟善禍淫深入人心終難於移風易俗也內地志士所以組織優天影琳琅幻境詭本畢現於社終會者也本埠偏隅僻處間見無多報館未開灌輸非易以本社撫瀕危之時局蒿目傷心欲開化於人心現身說法發譜同志廣集名流新闢漢舞台非復舊冠服謹按時年繪影繪聲譜出新腔維肖維妙近今時漢族順民為其爪牙場殘同胞異湖當年滿朝入寇佔我土地殺我祖宗以贈人甘為禍首雖民為其爪牙貪其利祿揭立憲之假幕籠絡愚黔槍鐵路以賠人甘為禍首不堪回首盡瘁雄心諸君如表熱心情還所寓官方知專制與共和比較盡相諧與莊重直行發聾振瞶倘得人心不死由諒為諸君所樂觀尤為本社所切祝也惟是經營慘淡費煞苦心黽勉告成敢云救世生公說法頑石點頭亦點頭天籟嗚呼睡獅能無動魄創空前之盛事遨前仇誠曠代之奇觀勿忝交聲及時行樂無慳些小之光陰有志竟成且看將來之中國至幼妙衣服之光輝有電皆燈無風不扇尤其餘事耳謹telephone告白伏乞垂青若果賁臨倍為招待

一 熱心改良新劇者不可不看
一 欲知政治腐敗者不可不看
一 欲脫奴隸而為自由國民者不可不看

價目表

舞臺房每間六位收銀十伍元　另沽收銀三元
廂房每間六位收銀十元　另沽收銀二元
前座椅位 A 至 O 每位收銀式元
後座椅位 P 至 Z 每位收銀一元伍毫
板位一律收銀伍毫

本臺乃係義務組織只藉天欲新眼界者當早前來買票運則無及矣預此聲明幸勿觀望是禱
沽單處後街行一百三十二號普智閱書報社上午九點至十二點下午三點至伍點夜間七點至十點演戲時在戲園發賣本社白

戲院租在西閩帝街荷把捞吥示

☆ 約 1914 年，志士班在菲律賓馬尼拉漢舞臺演出的戲橋（局部）

紙上戲台
—— 粵劇戲橋珍賞（1910s-2010s）

Theatre on Paper
Memorable Playbills of Cantonese Opera (1910s-2010s)

編著
岳清

出版
三聯書店（香港）有限公司
香港北角英皇道 499 號北角工業大廈 20 樓
Joint Publishing (H.K.) Co., Ltd.
20 / F, North Point Industrial Building,
499 King's Road, North Point, Hong Kong

發行
香港聯合書刊物流有限公司
香港新界荃灣德士古道 220-248 號 16 樓

印刷
美雅印刷製本有限公司
香港九龍觀塘榮業街 6 號 4 樓 A 室

策劃
吳冠曼　鄭海檳

責任編輯
鄭海檳

書籍設計
吳冠曼

排版　**校對**
楊錄　栗鐵英

〈別冊〉編選
吳冠曼　鄭海檳

〈別冊〉製圖
吳冠曼　楊錄

版次
2022 年 7 月香港第一版第一次印刷

規格
大 32 開（142×210 mm）192 面
〈別冊〉16 開（170×240 mm）32 面

國際書號
ISBN 978-962-04-5029-7
© 2022 Joint Publishing (H.K.) Co., Ltd.
Published & Printed in Hong Kong

岳清 編著

粵劇戲橋珍賞
1910S-2010S

紙上戲台

目錄 CONTENTS

〈 別　冊　：
戲橋圖文系統解析 〉

（捌）粵劇名伶行當傳承

（柒）名伶行當傳承

（陸）戲橋廣告譜系

（伍）戲橋紋樣插圖

（肆）劇團班牌字體

（叄）劇院徽標標識

（貳）戲院徽標大全

（壹）戲橋百年變遷

☆ 戲橋背面的糧食雜貨計數賬目和家書（1934 年）（朱國源藏品）

粵劇的戲橋，即開戲前派給觀眾的單張，作為介紹劇目之用。一般為紙製的印刷品，備有劇情簡介及編劇、導演、演員表等。隨着印刷技術日新月異，戲橋於不同年代，有不同神韻呈現。年代久遠的戲橋，逐漸成為博物館的藏品，或者成為收藏家的心頭好。

單張上印有劇團的組合、劇目的劇情，成為粵劇追根溯源的絕佳證據。某些舞台組合，相隔十多年後，才再聚首，戲橋就保留了他們前後合作的故事，給後人留下值得重溫的片段或者回憶。有些演出，更是只此一次的舞台合作，在沒有拍照留影的歲月，沒有互聯網的上載紀錄，驚覺其彌足珍貴。薄薄的一紙戲橋，就成為了時代印證。

戲橋很多時候和演出地點緊緊相連，而許多戲院如今已經消失了。偶爾在戲橋中碰上舊時戲院的名字，真是恍如隔世啊！若然沒有戲橋的存在，怎會得知某位名伶原來在此戲院登過台呢！戲橋的重見天日，對於求證粵劇歷史的朋友而言，可說是功德無量！

另外，從收藏家朱國源的藏品中看到，部分戲橋的空白背面，既有毛筆字寫就的滿頁家書，又有糧食雜貨的計數賬目等，極具環保意識；但也可見，戲橋當年並不被人重視，戲台演罷，戲橋就被當作廢紙利用，甚而雜貨店取來作包裝貨品等。

紙製品常受損毀，又慣於蟲蛀侵蝕，把戲橋保存下來並不容易。想不到十多年前要把戲橋結集成書的心願，今天竟然可以如願以償。禁不住想起，花旦王芳艷芬當年勉勵筆者這個後輩的金句：「有志者，事竟成！」

<div align="right">

岳清

2022 年 5 月

</div>

○ 導 論 ○

走進粵劇

01 粵劇特性

粵劇，亦稱廣府大戲，是由明清兩代發展至今依然保持活力的中國戲曲之一。粵劇經過數百年的發展和轉變，它的藝術特點、演出形式在不同時期呈現出不同風貌。粵劇的流傳地域十分廣泛，除了中國廣東、廣西、香港、澳門等粵語地區外，在東南亞、美國、加拿大、歐洲等海外粵僑聚居地也擁有一定觀眾。

粵劇博採眾長，有十分明顯的融和性。它從中國各種地方戲吸取養分，並不斷適應社會轉變，發展其劇目、行當、裝扮及演出模式。粵劇既是表演藝術，也是社會寫實。故此，粵劇各時期的風貌和變化，也可從藝術發展的角度及社會形態的轉變來解釋。前者包括中國其他戲曲、話劇、電影及西方歌劇的影響；後者則指粵劇流佈地域在政治、經濟、社會形態、觀眾類型和主流娛樂種類的影響。

02 粵劇源流

粵劇在明清之際茁壯成長，一方面既承襲了外省戲的腔調，又加入了本地風格；另一方面則受到城鄉頻繁的神功節慶及群眾喜歡看戲的風氣促盛。到了清代咸豐年間（1851-1861），由於粵伶李文茂參與太平天國事件，粵劇因而受到牽連而被禁。禁戲期間，粵劇藝人為了謀生，很多加入了外省戲班。直到同治年間（1862-1874）粵劇禁令結束，粵劇方才復甦。

1910-1920 年代，紅船班長期於珠江流域落鄉演戲。後來因兵災頻繁，匪禍難滅，形成對生命財產的威脅，紅船班不敢再貿然落鄉，以致經營紅船班的公司最終消失。1920-1930 年代，廣東兩大經濟中心廣州和香港，漸見繁華昌盛，各種城市化設施興起，吸引眾多富裕階層觀摩各種劇藝。凡是有實力的大型戲班，陸續穿梭於廣州、香港兩地戲院，廣告

宣傳以「省港班」作招徠，提高劇團的聲價。此段時期名伶有千里駒、
靚少鳳、白駒榮、靚榮、白玉堂．肖麗章、陳非儂、廖俠懷、馬師曾、
薛覺先、李海泉、靚次伯、靚少佳、羅家權等。粵劇更由古腔官話演
出，改革至完全以粵語演唱和說白。

1930 年代，馬師曾、薛覺先各領風騷。「薛馬爭雄」讓粵劇進入中興時
期，使得粵劇團無論在制度、劇本、唱腔、表演程式和舞台管理各方
面都起了相當大的變化，深遠地影響了日後粵劇團的商業模式、營運方
法，以及創作理念的方向。抗日戰爭爆發後，日軍佔據了省港兩地，令
粵劇發展中斷了一段時期。戰後，粵劇再有復甦機會，廣州、香港兩
地，因為政治形態和社會制度的不同規劃，致使兩地的粵劇往兩個不同
方向發展。

03 粵劇行當

粵劇的行當原本與其他劇種大致相同，可分生、旦、淨、丑、末五大
類。上世紀初期，粵劇跟隨湖北漢劇增至十大行當，分別為生、旦、
淨、末、丑、外、小、貼、夫、雜。1930 年代，粵劇則發展為「六柱
制」，即每齣戲由六名主要演員擔綱演出，演員需突破專攻某一行當的
傳統，而兼演幾個行當的戲。六柱制（文武生、正印花旦、小生、二幫
花旦、武生、丑生）逐漸成為粵劇戲班的行當制度。但使用至今的六柱
制，原非行當的劃分，只是一種精簡的制度。而現今粵劇，主要以文武
生，或者正印花旦作為招徠，藉以吸引觀眾。其中，香港的粵劇商業化
程度較高，市場競爭激烈。

至於「班牌」，是一個劇團或戲班的名稱；每個班牌的擁有人則稱為「班
主」。班牌不一定是一個擁有固定成員的劇團。每次演出時，班主都可
因應情況而聘用不同的演員、樂師和幕後工作人員。

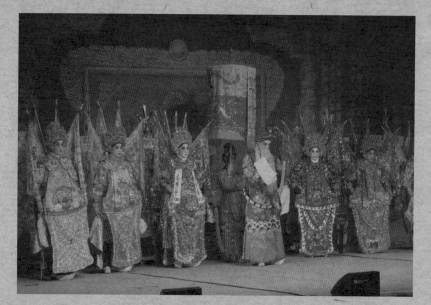

☆《六國大封相》

04 粵劇例戲

「神功戲」泛指一切因神誕、廟宇開光、鬼節打醮、太平清醮及傳統節日而上演的戲曲。通常神功戲是由一個社群籌辦演出，作為慶祝神誕或配合如打醮等神功活動，藉以「娛神娛人」及「神人共樂」的戲曲。到鄉間演出神功戲的戲班稱作「落鄉班」，故神功戲也稱「落鄉戲」。

例戲是例必上演的經常儀式及劇目。神功戲演出的例戲包括《碧天賀壽》、《六國大封相》、《香花山大賀壽》、《八仙賀壽》、《跳加官》、《天姬送子》、《封台加官》及《破台》（即《祭白虎》）等。除了中國香港、廣州四鄉地區有籌辦神功戲外，新加坡、馬來西亞的一些地區也有定期的神功戲舉行，為粵劇從業員提供了不少演出機會。

05 粵劇劇本

早期粵劇稱編劇者為開戲師爺，他將劇情撰寫成提綱或完整劇本，作為演員演出的依據。提綱戲是 1930 年代或以前粵劇演出的主要形式，指

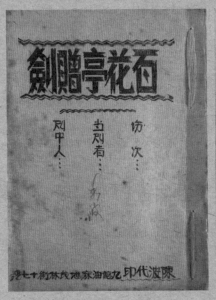

☆ 唐滌生編《百花亭贈劍》泥印本

的是演員以戲班「開戲師爺」所寫的提綱進行演出。提綱提示劇情大概、演員劇中身份、佈景、道具及演員上場的鑼鼓點,至於劇情的細節則由演員各自及集體發揮。

提綱內會加上一些特定的排場,排場即一種演出程式。每一個排場基本上有一定的人物、說白、唱腔、造手、功架、鑼鼓組合及劇情,編劇者及演員可以把排場用在不同劇目的類似情節中。粵劇常用的排場有《困谷》、《起兵》、《大戰》、《三奏》、《殺妻》及《投軍》等數十種。

1930-1940 年代,粵劇確定了六柱制後,也影響後世編劇家的創作方向,並且為了遷就觀眾的喜好,而加強文武生和正印花旦的戲份。薛覺先、馬師曾、桂名揚、白玉堂、廖俠懷等名伶對粵劇改良作出了諸多貢獻,對粵劇藝術的發展方向亦有影響。此時,粵劇團的營運手法已經邁向成熟,成為後世跟隨的榜樣。每個劇團都有最為觀眾喜愛的劇目,每演必然滿座,這些劇目就被稱為「戲寶」。伶人演得精湛佳妙之劇目,亦稱為「首本戲」,如桂名揚演《趙子龍》。

根據梁沛錦教授所編《粵劇劇目通檢》(1985),可考的粵劇劇目超過

11000 條，其中只有 2500 多個曾在 1911 年以前搬演，其餘的均為新編劇目。相較於其他地方劇種，粵劇劇目數量可說是首屈一指。

06 粵劇音樂

梆黃是梆子和二黃的統稱。清雍正年間（1723-1736），西秦戲入粵，梆子乃成為早期粵劇之重要聲腔；及後，二黃入粵，粵劇遂成為以梆、黃結合為主要聲腔的劇種，屬板腔體。今天，粵劇板腔類唱腔統稱梆黃。

戲曲中，說白以外，所有歌唱部分稱唱腔。唱腔常用來表達人物的感情、思想，還有開展故事的情節。粵劇唱腔主要分板腔、曲牌及說唱三大體系。粵劇還有專腔，即根據以往老倌於傳統劇目中，為表現特定的戲劇情節和人物感情，以板腔為基礎，創造和逐漸發展成固定的旋律，且不斷為後人沿用。例如，「祭塔腔」、「穆瓜腔」、「教子腔」及「困曹腔」（即「迴龍腔」）等均屬專腔。

粵劇的器樂部分主要是由鑼鼓點子和樂曲組成。鑼鼓點子的主要作用是調節場面節奏，以音響烘托表演程式，發揮演員動作的感染力。鑼鼓點子具備程式特點，演員的某些演出程式需要配合鑼鼓點子，才能達到一定的戲劇效果，如「起霸」、「馬蕩子」等。粵劇內的樂曲則包羅萬有，不僅有源自民間的禮儀樂曲、民間小調、國語時代曲、西洋歌劇樂曲、外國流行曲，還有大量樂師全新創作的樂曲。這些元素令粵劇的器樂，在襯托劇情發展和演員演出的場面上，呈現十分豐富的層次。

07 粵劇在今天

粵劇是群策群力的藝術活動，演員、劇務、編劇、音樂領導、擊樂領導、佈景、音響、燈光、道具、服裝等，一環扣一環，必須緊密合作，

缺一不可。1970-1980 年代，市民的主要娛樂為電影、電台廣播和電視，粵劇面對劇烈競爭，有被邊緣化的危機。1970 年代，香港賣座的主要劇團有大龍鳳、慶紅佳，1980 年代賣座的主要劇團則為頌新聲、雛鳳鳴，除此之外的其他戲班都不容易賺錢。1980 年代後，香港經濟起飛，政府於不同地區，興建了文化場所如荃灣大會堂、沙田大會堂、屯門大會堂、高山劇場、香港文化中心等，增加了表演場地的供應，粵劇得以再次發展。

香港粵劇，一代又一代地傳承下來，出現為數不少的粵劇新血，也創造了眾多不朽傳奇。其中有一個特點，就是他們大量演出 1950-1960 年代的優秀劇目，把一些傳統技藝保存下來。雖然有些演員熱心創作新劇，但都無法超過戲迷對昔日戲寶的熱愛。1990-2000 年代後，社會普遍對粵劇教育與培訓發展比較關注，香港八和會館、香港演藝學院便都努力為業界提供不同的培訓課程。

香港政府的文化政策開始為傳統藝術提出一系列關注措施，有利於粵劇的持續發展。2009 年 9 月 30 日，粵劇獲聯合國教科文組織肯定，列入「人類非物質文化遺產名錄」。2019 年至今，粵劇的發展已有良好根基，像表演每月就有數十場，表演場地將於未來也有新的供應。

08 粵劇戲橋的意義

戲橋即宣傳單張，是劇團的宣傳品，羅列演員陣容和劇目簡介等資料，可以說是二十世紀初、中期粵劇蓬勃發展的印記。戲橋遂成為研究粵劇的原始資料。

本書收集 1910-2010 年間的戲橋資料，不僅涵蓋中國香港、澳門、廣州，還包括越南、新加坡、馬來西亞、美國等海外地區，涉及到的名伶計有千里駒、白駒榮、正新北、新珠、西洋女、上海妹、半日安、靚少

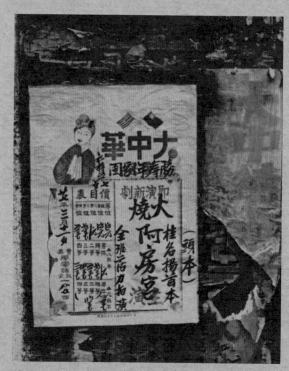

☆ 桂名揚於 1938 年往美
國參加勝壽年劇團的街
招:《火燒阿房宮》(桂仲
川藏品)

☆ 街招上寫的「頑笑旦桂
笑梅」是桂名揚七哥(桂
仲川藏品)

佳、黃侶俠、桂名揚、盧海天、薛覺先、白玉堂、羅品超、譚蘭卿、陳錦棠、芳艷芬、余麗珍、麥炳榮、鳳凰女、馮峰、石燕子、任冰兒、蔡艷香、邵振寰、羽佳、高麗、宇文龍等。

一百多年前，粵劇隨着第一批中國移民的腳步來到北美洲。像加拿大的溫哥華，美國的三藩市、洛杉磯、芝加哥、波士頓及紐約等地的華埠，喜歡粵劇的人不計其數。美國國會圖書館美國民俗中心的檔案記載，第一個抵達美國的粵劇劇團「鴻福堂」，於 1852 年開始在三藩市演出，其後相繼有六家戲院開張，規模最大的大舞臺戲院和大中華戲院，均有七百多個座位，粵劇折子戲、長劇，幾乎每天都在輪番上演，成為早期移民的精神支柱。至於越南、新加坡、馬來西亞等地，亦因華僑華裔的廣泛支持，每於酬神節慶舉辦神功戲，令粵劇有持續發展的機會。

薄薄的一紙戲橋，隨着年月飛逝，上面所列的許多劇團、許多名伶已經逐漸被人淡忘。然而，文字與圖像終究還是留存了下來。本書將以各地文化、設計概念、名伶留影、粵劇傳承、消失的戲院、票價變遷等角度，去追尋戲橋背後隱藏的小故事。

從戲橋看各地文化

漢舞臺演戲小引

世界文化之進步，恒藉乎文明利器之鼓吹，而鼓吹之術，莫善於演戲。蓋演戲者，合眾美而成其曲，乃社會教育之一端也。

本月廿二拜伍晚七點演說

男女演說員　黃君家聲　陳君金方
吳君禮信　洪君珍年　鄭漢淇夫人
羅火慶夫人　陳金方夫人

八點演

廣東大風雲　溫生才刺孚奇　革命軍攻檞派
楊段甚長另印發票

追悼國七十二烈士

八點演

晦中明　楊段新奇腔調　絕妙令人耳冊怡悅之目注
故事太長另編在戲園售本社

價目表

廿三拜六晚七點開會

戲院租在西閘帝街荷把撈吼示

☆ 志士班戲橋，約 1914 年（朱國源藏品）

01 志士班在菲律賓的多語種戲橋

出自 1914-1915 年間的菲律賓馬尼拉的志士班戲橋，內含中文、英文和西班牙文三種文字。平凡無奇、單薄脆弱的戲橋，驚見其國際化的內容展示。志士班的演出，地點在漢舞臺，英文名稱 Grand Opera House。因為菲律賓曾經被西班牙統治 300 年，街道名稱則是西班牙文。Avenida Rizal 即黎剎大街，黎剎（1861-1896）是菲律賓的民族英雄。Antes Calle Cervantes 則是塞萬提斯街前。

戲橋上的演出劇目、內容介紹、演說員名單是以中文寫出。值得留意的是，志士班在粵劇演出前，都會有演說，向市民宣揚政治理念。戲橋上的劇目是《溫生才刺孚奇》，改編自真實歷史事件。早期戲橋上的說明文字，都沒有中文標點符號，需要讀者細心解讀。

02 國中興為香港的醫院籌款

1916 年 3 月，國中興第壹班於香港太平戲院，為雅麗氏醫院籌款演

☆ 國中興戲橋，1916年（朱國源藏品）

出。國中興第壹班的演員十分出名，公爺創、千里駒、小生聰、大眼順、蛇仔生、公腳杰等，都是受觀眾喜愛的演員。千里駒是著名男花旦，與小生聰合作的生旦戲，十分受觀眾喜愛。

慈善籌款向來都和粵劇牽上關係。這張戲橋罕有地說明，雅麗氏醫院再次籌款的原因。「月前因雅麗氏增築病人室需款，特演周康年班藉資籌措，惟天寒雨濕，觀者略少，籌款無多，今再定到國中興班，仍在太平院開演，一連五天，由本月念壹日起，至念五夜止，蒙 憲恩准五夜通宵，以助善款，場內不設勸捐賣物等等。」完整地說出上次籌款的失敗，故此再次起班。念壹即廿一日起，連演五晚通宵，真是要天氣配合，才能成事。

03 廣東開平幕沙橋開幕及特色舞龍

1934 年舊曆十月廿三日，陳錦棠、李翠芳、靚次伯、李海泉等組成的新生活班，在廣東開平幕沙橋開幕演出。夜演名劇《血染銅宮》二本，是著名編劇南海十三郎的新作。戲橋除了介紹粵劇團的劇目、演員和

☆ 新生活班戲橋，1934 年（朱國源藏品）

角色等資料，還列出各種助慶節目，如耆英大會、牌樓、菊花會、石
山大會、紗龍、瑞獅等。戲橋上也包括各種商業廣告，如名泉茶室、
美肌膏。

最特別是推介新會潮蓮紗龍會，它在省港奪得第一名錦標，令人讚譽。
戲橋上列出的表演節目有恭祝昇平、紗龍出洞、單扣龍門、雙扣龍門、
風雲吐珠、雙孖金錢、龍橋飛渡、團龍疊塔等各種花式，是罕見的民間
藝術紀錄。舞龍在中國源遠流長，種類繁多。其中，廣東省具有特色
的，有新會紗龍、湛江人龍、梅縣板棍龍、大埔黑蛟龍和澳門醉龍等。

04 澳門戲橋上的葡萄牙文

1949 年 9 月 26 日，秦小梨領導綺羅香，在澳門清平戲院演出首本戲
《肉山藏妲己》。演員有少崑崙、黃鶴聲、紅光光、何少明、半日安。
紂王為半日安，妲己是秦小梨。這次組合沒有生紂王羅家權，而換上了
半日安。比較特別的是戲橋右上方清平大戲院的標誌，用上兩款字形，
加特別框邊去塑造設計。整份戲橋雖然是單色印刷，卻顯示了簡約風格
的美學。

澳門曾被葡萄牙佔領（1887-1999），葡萄牙文和中文都成為法定語言。
戲橋頂部有葡萄牙文，共三行文字。首行，Teatro Cheng Peng 是清平戲
院。第二行，I Lo Heong 是綺羅香譯名。第三行是演出日期，1949 年 9
月 26-30 日，及 10 月 1-2 日。

TEATRO "CHENG PENG"

Representação teatral pela Companhia "I LÓ HEONG"

Começa nos Dias 26 a 30 de Setembro e de 1 a 2 de Outubro de 1949, (as 20 horas)

★)演公晚五初月捌(★

綺羅香劇團

清平　大羅戲院

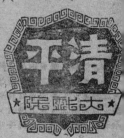

梨小秦

少崑崙
黃鶴聲
秦小梨
紅光光
何少明
半日安

新型立體佈景
馳名中西音樂
龍虎六大武師
優秀男女藝員

綺羅香原班人馬首次由港來澳

捌月初五晚頭台隆重獻演

先演：示威六國大封相

續演 ▼▼▼

商末一段　肉感熱烈　香艷史劇

肉山藏妲妃

泰小梨寶　首本戲

萬人渴望
首次來澳
連演數天

光光紅

半日安

聲鶴黃

夜價		日價		景房 電話
前座	五元	前座	式元五	七八五
傍座	三元五毫	傍座	一元五	
廟座	二元五毫	廟座	八毫	
後座	一元二毫	後座	八毫	
普通	一元毫	普通	五毫	

八月初五晚　頭台隆重公演

先演：示威六國大封相

續演 ▶　末段一段　商末感史劇　妲己剖胎　烈肉
（肉）（山）（藏）（妃）（妃）
秦小梨　本劇實

門迎到處　班霸鎮座　賣座盛況空前，歡迎！

▲少光奇　本劇系小梨……色藝精絕貌美女，粉墨登場飾演妲己，色藝超絕……
（此段多行小字因模糊難以辨認）

◀ 瑞本橋言 ▶

（此段文字模糊難以辨認）

重金特配佈景

景酒　蠆池肉　煙林　典　震肉　百山藏　花亭　斬己　新景

劇情

（此段文字模糊難以辨認）

演員表

角色	演員
丞相鄂文（光）……	書鶴峰
妲己（娘）……	秦小梨
紂王乙……	半日安
有蘇王……	……
飯后洪……	高麥芙
少先光光……	何紅光
何少奇……	何少奇
文俠光……	……
魯尤甲……	劉少文
冰仲甲……	李超芳
李侍……賣倫……	百鳶凡兒

☆ 紐約新中華班戲橋，1949 年（桂仲川藏品）

05 美國戲橋，中英兼備

金牌小武桂名揚在美國各埠演出，首本戲很多，《皇姑嫁何人》是其中之一。隨文所附戲橋演出日期是 1949 年 12 月 14 日，班牌是紐約新中華班男女劇團，即演出地點在美國紐約。戲院名字和地址是以英文列出：Canton Theatre, 75-85 E. Bway WO 2-9077，相信是為了方便當地觀眾尋找戲院位置。

《皇姑嫁何人》是桂名揚於 1930 年代的著名劇目，歷久不衰，深受觀眾歡迎。戲橋的廣告語盡顯廣東話特色：「大唱特唱！聽出耳油！絕頂詼諧！包笑刺肚！」身處異鄉的華人，只要懂得廣東話，一見便明瞭，而且感覺十分親切。以前設計戲橋時，不知道廣告語是否也由劇團負責人構思呢？！

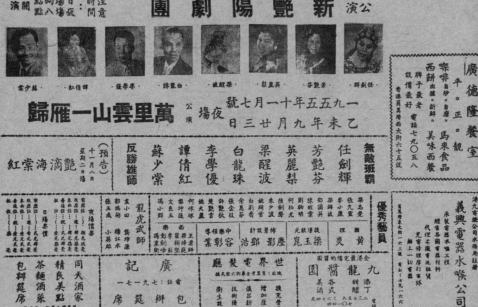

☆ 新艷陽戲橋，1955 年

06 筲箕灣譚公天后寶誕

1950 年代的大型班都演出過神功戲，因為當時香港有多台酬神賀誕的棚戲分佈各區。1955 年 11 月 7 日，芳艷芬自資的新艷陽劇團在筲箕灣演出神功戲，慶賀譚公天后寶誕。《萬里雲山一雁歸》是一齣十分熱鬧的喜劇。演員陣容鼎盛，有任劍輝、梁醒波、白龍珠、譚倩紅、蘇少棠等。

新艷陽雖然是大型班，但也在紅磡、香港仔等地演過不少神功戲。每次神功戲，都需要當地人士去支持。從戲橋上，可看到一些筲箕灣商戶的廣告，如廣德隆餐室、義興電器水喉公司、世界電髮廳、同天酒家等。

为紀念世界文化名人
我国十三世紀大戏劇家关汉卿七百周年
隆重上演

關漢卿

太陽升粵劇團演出
1958.6.

机。千斤重担当月姑村晚周。
廉秀：（水魚）我是一个十什劇候瞭志
能比得上，依文章道德，举世
唐弟知正容皆有眼之身多輪面天下
筝那筲筲大衆（乙）原满珠之間，已就知令
修那与我一不死失！
漢卿：（小曲）陪你晚度重德，請你
休为吉想，佇還当血写的文章比
墨写玉印貴，他许成仁一死，会
胜过了傲他陳詞，可惜秫年纪清
醉杯纸塌倪，不此取华将华百志渐
酬，四面同赠，依留身者唱吧好句，
捨生取义未泣在今时，怕傷之年
愿交休，何不决处些喂喔生机。
廉秀：（小曲）賽族叙门阶曼因
孙她陸陸嗎，她说既無非是因
想想，君不見佇衛丞扣今日唐
城，明天又求泣在今时，伯顏之年
点珠误泥。——我死也不求忠！
演卿：（小曲）与佇一同既又，我子
顾已足，万死何辞。
廉秀：（七字滑千句）心心坤鑿在此
时。思准更際情有义。鳳烟姊已

赐晚周。（花）昨夜新成一曲蝶
双飞，早欣賞唱你吾留朝听你痛
歌此節。
廉秀：（接过白）蝶双飞，蝶双飞，
喝，嗪遊脆，这血見喝化作词河
揚子波干霄。长与失礁共晚鴙眠。
强似写佳人結局梅花叶，举士鈰
秘禧即喝，液子朱霉芽周月，及
招种称司雨語滿江活，念及科綠
称布校记賈霉。
漢卿：（接唱）念我演乱喝，盧詩瀟
尤方酬，写什麽，过半有，这些
华風云汉变山河色，珠布珠宅人
怒愁，只内丁一曲竇映筆，倩与
惋汉謡妻弘血，奢世那漠月目周
映，孤們目明天，她时时古共对半
留斥，有问节活浴一步既，今有
这气长大红虹，部有湖滨舰陌傍忠，筝
啊，提什么良民果無百傍忠说，
能道青山湾卒细芳奈。
廉秀：（同唱）俺与他孽不同唇心
同热，生不同来死同灭，待来年
墨地牡丹花，春風起濠卿四姐又
飞藕，相承好，不晋別。

演員表

演員		演員	
蔡子	蔡啟全		
要	李肖汝		
荅官	吴铜		
小吏	毛昭荣		
劉太吴	白露华		
周老权文	新敦华		
衆 娟	王玉珍		
二十五公子	洪志明		
解差甲	梁俊明		
解差乙	林庆娟		
侍 女	林庆嫩		

演員表

角色	演員	角色	演員
關漢卿	呂玉郎	劉子手乙	俞小群
朱廉秀	林小群	王实甫	王实甫
白珠甫	王中王	胡紫山	胡紫山
襄康秀	葉凤簪	劉大狼	劉大狼
阿合馬	靳鵬驥	二 姐	二姐
和礼霍孫	邓丹武	盂媚子	盂媚子
叶 寅	陳忠	阿 田	阿田
楊显之	陽元霖	貴 妇	貴妇
王和鄉	王玉昇	佐顶心	佐顶心
劉子手甲	彭国声	王 童	麥国凤

☆ 太陽升戲橋，1958年（東莞圖書館藏品）

07 關漢卿戲劇創作七百週年紀念

元朝劇作家關漢卿體恤窮苦百姓，後世傳誦的劇作皆反映現實，為含悲受屈者吐一口怨氣，向社會提出批判和反思，例如膾炙人口的《竇娥冤》、《趙盼兒風月救風塵》、《望江亭中秋切鱠旦》及《包待制智斬魯齋郎》等。

1958年6月，太陽升劇團於廣州演出《關漢卿》，為紀念大戲劇家關漢卿戲劇創作七百週年。（按：1958年，關漢卿被世界和平大會理事會定為世界文化名人，在中外展開了關漢卿戲劇創作七百週年紀念活動。）戲橋上除了劇情簡介，還有曲詞精選。

戲橋上顯示改編田漢話劇《關漢卿》為同名粵劇，改編者有呂玉郎、譚青霜、陳仕元。呂玉郎飾演關漢卿，林小群飾演朱廉秀，王中王飾演白和甫，葉鳳珍飾演賽廉秀，梁鶴齡飾演阿合馬，等等。所需演員眾多，是一齣大製作。

俠義新劇 **寶馬神弓並蒂花** 祁筱英首本

☆祁筱英尾場表演絕技「抱一字腿滾圓台」前所未有

☆羅麗娟飾村女夏蓮荷村女娥眉天真活潑富貴不能移威武不能屈一片真情不負未婚夫高唱「主題曲」

☆祁筱英飾秦山江湖俠士有神弓妙手本領爲全終始歷受苦刑不忘故劍力戰魔王與羅麗娟合唱「主題曲」

☆白龍駒飾殘忍懵王南玉宇一坐一動一言一笑含有諷世詼諧爲子選妃惹起無限風波身死國滅。

☆譚詠秋飾北國公主使骨柔腸河邊出浴一場散髮跣足別饒風韻求婚一場含情默默尾場大打出手

☆梁華峯飾野蠻太子南中雁求婚不遂不惜辣手催花幹出人間殘暴手段演來諧趣威武俱備。

☆謝長業飾慈愛北國王敕難中，難籌女兒婚事。

☆莫志遠飾選送官作威作福詼諧百出後飾勇將拍打北派武技

△劇中本事

村女夏蓮荷與俠士秦山早有白頭之約，蓮荷自繡並蒂花贈秦山以爲訂婚紀念品，南國王南玉宇爲子強搶蓮荷，太子南中雁一見鍾情，諸多利誘威迫，蓮荷矢志不移，乃遷怒秦山設計，辣手下毒刑，秦山不肯讓妻，中雁竟綑綁秦山投於海中，且屬國宮主嬙紅適出浴海邊，見秦山在水中飄流救出，並求其母后留宮中居住，且屢次求婚，秦山以未婚妻俲在不能答允，宮主感其義，贈以寶馬騎往救妻，南王父子，救兵多守衞，秦山以一戰萬夫，卒因衆寡懸殊不敵，宮主提兵趕援殺南王父子，回秦山蓮荷，劇告完結。

（劇中人）（當劇者）
秦山　祁筱英
夏蓮荷　羅麗娟
南中雁　梁華峯
南玉宇　白龍駒
北國宮主　譚詠秋

（劇中人）（當劇者）
太官　莫志遠
北國王　謝長業
美監　李大明
甲將　黃兆松
乙將　吳景泉

（劇中人）（當劇者）
梅香　蔡慕燕
梅香　伍瑪麗
梅香　雷錫雲

（紐約文化承印）

☆ 聯藝戲橋，1962 年（東莞圖書館藏品）

08 尹自重旅美演奏名曲助慶

祁筱英有「女武狀元」稱號，是難得的粵劇人材。在 1955-1965 年，祁筱英劇團帶給了戲迷多齣難忘的武場戲，如《羅成英烈傳》、《狄青》、《寶馬神弓並蒂花》、《王子復仇記》、《明月漢宮秋》等。1962 年 9 月 2 日，於美國波士頓舊安良工商會禮堂演出。波士頓雖然是大城市，但尋找場地演出粵劇估計也是件不容易的事情。

《寶馬神弓並蒂花》是祁筱英的首本戲。祁筱英、羅麗娟擔任正印，音樂領導是尹自重。尹自重移居美國，經常和當地曲藝社合作，很多時候舉辦演出，都會邀請香港的名伶前往美國參與演出。祁筱英由香港出發，到波士頓與羅麗娟、譚詠秋、梁華峰等匯合。由於梵鈴聖手尹自重盛名遠播，每場落幕都會特請他再演奏名曲助慶。

09 文革後重排《蝴蝶杯》

1979 年 1 月，廣東粵劇院一團演出傳統劇目《蝴蝶杯》，主要演員有羅品超、文覺非、林小群、王中玉、梁少聲、張玉珍等。此劇又名《賣怪魚龜山起禍》，1930 年代已有不同劇團演出，版本眾多。這是羅品超於文革後的復排長劇。

當時，不少傳統文化產業受到影響，戲曲界也在所難免。文革後的廣東粵劇，滿目瘡痍，堅守的從業員，都願意互相協力，對傳統劇目進行修整，並竭力保存各派的名劇、唱腔、研究等，可謂任重道遠。

《蝴蝶杯》唱段选

田玉川 （首板一句）速更赶路。（长句二黄）睡起月当天、细看渔女面，见她眉峰深镜泪泪横前，再看叔我逃生巧把官吏两捆，况又渐浮青波，是是堪怜。令晚浪翻急身陷此间优昆恐。（滚花时节）此后难中人送、免郎遭细牵一线，情怀东。各何偏多每段愁杯。前路茫茫、不许令人把层嗟于诵！（南音）想起被化深似海将单捕；恨起她少女孤单无束者，你为她阁附投府置振鸣冤。我同生都头心怀念，遥望陈陈江水想后思君。

胡凤莲 （昭君怨一句）根据梦里诗。（乙反滚槌）地转千山乱，小舟添时炉妖实觉惊颤，扁冥于你令真一。（乙反二黄）黄泉之路、若夫相进，绝非南村梦见。（乙反木鱼）公子英雄仗义仗忌翻翩，看此情谁整整义夫灵会。想我弱女孤身零雁停停，若脱网渔自盲便可畔出生天。只惋她早订婚盟未如我意。（二黄）少女深深蕃忠泰何未敢开言。（滚花）莫莫莫，不知晚蝶公子与妊寇，怎样于化万念。

田云山 （恋槌中板）获问有谁见？（双句）龟山千段遭修复、未见振官府。在龟山，往来人万万千千，难道是先人倚见倍贼公子事件。人命关天。一无证，二无证件，地方上又未把案件，危急关头将命请？唉！看来奇恶难为我这个江夏县！每然这样处断、我生别含恨死地迟。

广东粤剧院

一 团 演 出

蝴 蝶 杯

（传统剧目）

1 9 7 9 年 1 月

剧 情 简 介

　　内容描述江夏县县田云山之子田玉川，春游龟山，路见总督卢林之子卢世宽，恃强凌弱，打伤渔家，玉川上前劝止，反被围攻。一怒之下，打散家丁，并重伤世宽，玉川见已召祸，只身出走，舟中遇渔夫女儿胡凤莲，将加渔夫已伤命重身亡。将军唐让奉卢林命搜捕玉川，被胡凤莲巧言支走，玉川得免。两人患难同舟，由感恩而爱慕，玉川以"蝴蝶杯"赠与凤莲、共订誓约。

　　胡凤莲怀着证物，晋谒云山，告以玉川情况，此时卢林将田云山拘捕，企在三司会审时判斩，不料反被田云山、胡凤莲据理冊争，驳得哑口无言，田玉川便如飞将军从天而降、尽揭卢林纵子行凶，仗势欺人的罪恶行径，卢林奸谋终不得逞，借口上告君主，败倒而退。布政司童威，较为廉正，依公判处田云山父子无罪，案乃终结。

改　编：陈冠棠　陈西岳

执行导演：钟少晖

音乐设计：黄壮谋　黄英谋　何根

美术设计：洪三和　范揖

灯光设计：黄振平

舞台监督：莆汉阳

演 员 表

田玉川 —— 罗品超		卢世宽 —— 吕荣惠	
田云山 —— 文觉非		家　郎 —— 谢锦波	
胡凤莲 —— 林小群		徐锡公 —— 麦雄可	
董　威 —— 王中王		田　明 —— 肖汉扬	
卢　林 —— 梁少卢		郭子良 —— 李明悭	
田夫人 —— 张玉珍		中　军 —— 朱伯划	
唐　让 —— 何德锦		虎　犬 —— 李耀光	
胡　彦 —— 黄超全			

渔民、游客、校尉、家丁、士兵、丫环……本团演员

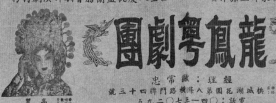

☆ 龍鳳戲橋，1981 年（Derek Loo 藏品）

10 盂蘭勝會在檳城

龍鳳粵劇團 1981 年的盂蘭勝會神功戲演出，正印花旦是高麗，文武生是宇文龍。主辦單位是為了馬來西亞檳城的調和路、瓊花路、鴨家律、亞菲律、哈哩芬律五區仝人而籌辦此勝會的。可見，世界各地的華人無論在哪個國度，仍然十分重視傳統的華人節慶。

高麗有數次拍檔宇文龍。回顧星馬的走埠歲月，高麗認為這位新紮文武生有潛質、有台緣。根據檳城資深戲迷 Derek Loo 回憶，1981 年此台的演出最令他印象深刻，因為兩位主角演出落力，令觀眾看得如痴如醉。很可惜，做完此台戲不久，宇文龍卻因急病而離世。高麗表示宇文龍很有藝術細胞，唱做有麥炳榮的影子，本來藝術前途充滿希望，無奈英年早逝。從戲橋上，可以看到他們選演了麥炳榮名劇《香羅案》、《箭上胭脂弓上粉》和《金鳳銀龍迎新歲》等。

11 穗港紅伶合作新劇

1960-1970 年代，內地粵劇團和香港粵劇團沒有任何交流計劃。其時，香港仍然是港英政府管轄，沒有制定相關的文化交流措施及提供任何幫助。直到 1987 年，《唐宮恨史》成為轉捩點，那一次是穗港紅伶合作新劇之先驅，並於香港公演。

1987 年 7 月，全本粵劇《唐宮恨史》於美孚百麗殿戲院上演。演出單位是廣州粵劇團，正印花旦為盧秋萍，文武生為文千歲。編劇阮眉的劇本分為六場：（一）長生殿，（二）貴妃醉酒，（三）楊梅爭寵，（四）魂斷馬嵬坡，（五）平亂班師，（六）夢會太真。戲曲傳媒人朱侶，於《華僑日報》寫下觀後評論〈從廣州粵劇團演出《唐宮恨史》，為粵劇構思艷情戲〉，她說到服裝、佈景、音樂各方面都新穎、進步，給人印象深刻，並且出現了粵劇舞台上少見的「吻面戲」。可想而知，這次演出的香艷程度，對當時劇壇起到一定的轟動效果。

12 珠港劇團交流持續

1980 年代末期至 1990 年代，很多內地粵劇團都爭取來香港演出，如廣州、深圳、肇慶、佛山、湛江、珠海等。從而增加了交流機會，亦讓香港觀眾認識了不同年代的內地演員，如羅家寶、林小群、陳笑風、林錦屏、關國華、關青、馮剛毅、歐凱明、孔雀屏、黃偉坤、梁兆明、李秋元等。

1994 年 4-5 月，珠海市粵劇團四度訪問香港，於新光戲院舉行多場演出，足見其受歡迎程度，並為珠海和香港的交流，起了積極作用。文武生是姚志強，正印花旦是陳飛燕，並且特邀羅品超任藝術總指導，他還在《黃飛虎反五關》之激反，《梁山伯與祝英台》之樓台會，客串演出。

THE PALADIUM
OPERA HOUSE

售票處

百麗殿舞台
（美孚）

遠東發展大廈
（中環）

百麗殿舞臺
米地鐵美孚站（荔園隔鄰）

查詢電話
3-7436686
3-7411080

中國廣州粵劇團

文千歲
特州邀請客串
任正印文武生

盧秋萍
著名粵劇演員
擔任正印花旦

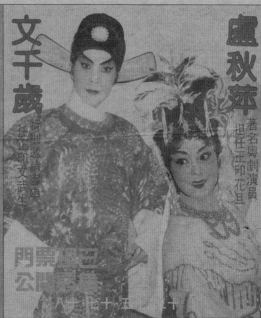

門票現已
公開發售

7月25日夜場	7月28日夜場
唐宮恨史	獅吼記
7月26日日場　夜場	7月29日夜場
雙珠鳳　唐宮恨史	征袍還金粉
7月27日夜場	7月30日夜場
飛上枝頭變鳳凰	燕歸人未歸

寶人和娛樂公司主理

☆ 廣州粵劇團戲橋，1987年（徐嬌玲藏品）

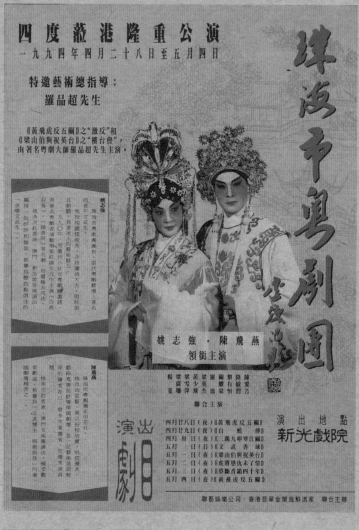

☆ 珠海市粵劇團戲橋，1994年（徐嬌玲藏品）

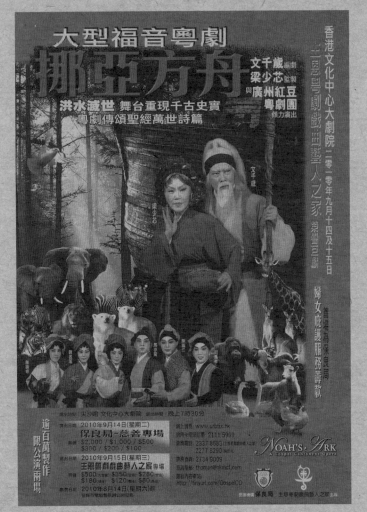

☆《挪亞方舟》戲橋，2010 年（徐嬌玲藏品）

13 福音粵劇《挪亞方舟》

對粵劇來說，福音題材是絕對小眾的嘗試。來到千禧年後，2010 年有
兩場《挪亞方舟》演出，主辦單位是主恩粵劇戲曲藝人之家，地點在
香港文化中心。9 月 14 日，首場是保良局慈善專場，為婦女庇護服務
籌款。9 月 15 日，是主恩粵劇戲曲藝人之家專場。《挪亞方舟》源自聖
經故事，由文千歲編撰，梁少芯監製，並邀得廣州紅豆粵劇團一同傾力
演出。

文千歲、梁少芯經歷兩年籌備，成就《挪亞方舟》這齣大型福音粵劇。將聖經故事正式搬上粵劇舞台，估計是全球首次，它以傳統粵劇演繹聖經所載洪水滅世及彩虹立約。此劇刻畫挪亞帶領一家八口及萬獸進入方舟，利用不同場景的舞台設計、燈光設計、服裝、道具等，並將浩瀚場面呈獻在舞台上，讓更多的人從這段故事中深深反省。

這次演出，文千歲、梁少芯本着造福人群及回饋香港社會的心意，慨允免收個人酬勞，將首場演出捐獻給保良局作籌款之用，希望可讓社會上更多人受惠。

14 經典話劇改編《德齡與慈禧》

雖然把話劇改編為粵劇不是甚麼新鮮事兒，但是要成為歷久常新的佳作，就要集合眾多優秀的因素，才可達致成功。何冀平編劇的話劇《德齡與慈禧》於 1998 年首演時便令劇壇傾倒，囊括香港舞台劇獎「最佳整體演出」、「最佳劇本」、「最佳導演」、「最佳服裝設計」及「十大最受歡迎製作」等五項大獎；此劇多次重演，仍然好評如潮，全院滿座。

汪明荃很欣賞何冀平這部傑作，於是向何冀平徵得改編為粵劇的版權。而何冀平的條件，則是一定要由汪明荃來飾演粵劇版的慈禧。劇本經由羅家英精心改編，劇本改編助理為謝曉瑩，全劇分為七場。汪明荃領導福陞粵劇團，於 2010 年 1 月公演，贏得觀眾讚譽。其後數度重演，均能吸引大批觀眾捧場。

羅家英認為此劇之所以獲得成功，是保持了粵劇的基本程式，戲內有矛盾、有衝突，各位演員均有表演機會，有助於劇情發展及表現各個人物的複雜關係等。

☆ 福陞戲橋・2010年（徐嬌玲藏品）

從戲橋看設計概念

01 突顯商業廣告

1916 年，國豐年第一班在高陞戲園演出，演員有靚少華、新耀、小晴文、白駒榮等。《胡奎賣人頭》、《山東响馬》為 1910-1920 年代的著名粵劇劇目，很多劇團都會上演。該戲橋只有一面，單黑印刷。戲橋上介紹了初五日演的正本戲和出頭戲，並且寫明「每晚演至十二點止」。如果演出期為一週，即每晚都要印備獨立的戲橋，以介紹當天的劇目。

從這張早期戲橋，可以看到商業性廣告的潮流興起，四則廣告佔了差不多半個版面。楷書字款很工整，「馳名通乳至寶丹」、「大英政府批准牙醫潘耀東」、「活邊煙仔」等品牌，以全黑底托白字，清晰地凸顯各種廣告主題。「蠟丸藥酒紀念減贈」則以黑白對稱，用上四方形、三角形來配襯文字，營造出強烈視覺效果。

02 戲院劇團並重

1935 年 6 月 8 日，覺先劇團於廣州海珠戲院演出新劇《女兒香》，編劇為南海十三郎。此屆演員為全男班，除薛覺先外，演員計有陳錦棠、葉弗弱、袁仕驤、嫦娥英、小珊珊、新周榆林、王中王、薛覺明等。薛覺先反串正印花旦，飾演女主角梅暗香，盡顯萬能泰斗的功力。陳錦棠飾演的反派角色魏昭仁，亦十分出色，備受讚賞。

戲橋前後兩面，沒有演員的劇照，應該是讓位給商業廣告，如圖文並茂的「五華香煙」。難得戲橋以不同的書寫字款設計，為宣傳文字增添了層次感。在沒有電腦軟件幫助下，前人已經在設計上花盡心思。戲橋正面，覺先劇團以圓形為主位，內以方格區分演出資料。海珠戲院置於圓形右上方，配以另一種圖案，利落大方。戲橋編排把戲院、劇團兩個重要主題，明確地呈現給讀者。

☆ 國豐年戲橋，1916 年（朱國源藏品）

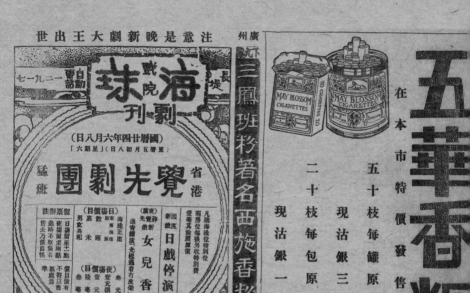

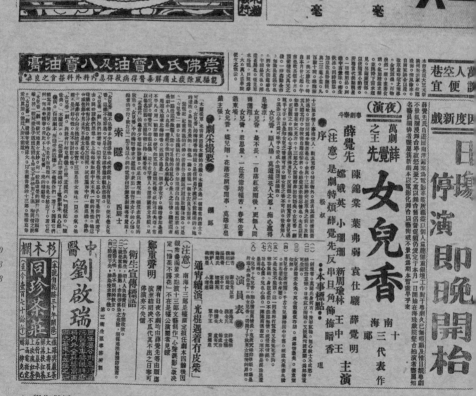

☆ 覺先戲橋，1935 年（朱國源藏品）

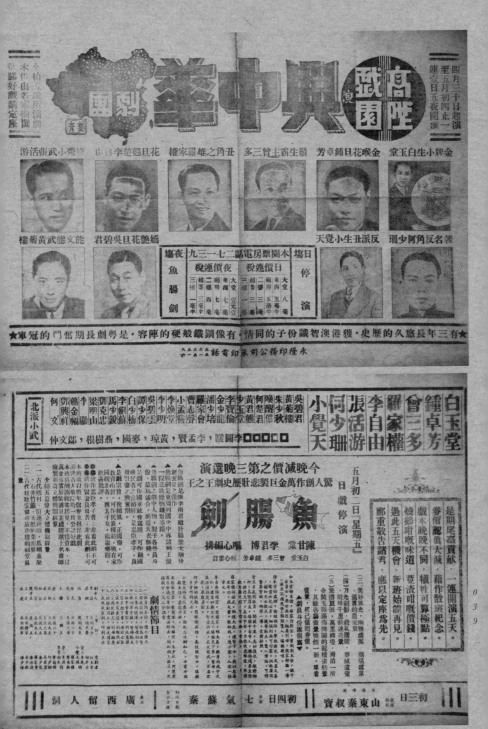

☆ 興中華戲橋，1938 年

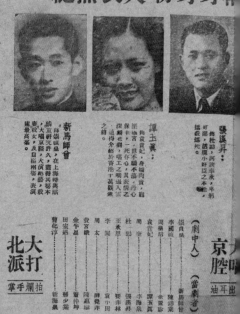

☆ 龍鳳戲橋・1948 年（阮紫瑩藏品）

03 名伶照片添號召

白玉堂領導的新中華解散後，曾短期以「勝中華」為班牌。後來考慮到日本侵略中華，1937 年乃改為「興中華」，意指「振興中華」，對國家殷殷盼望。初期為全男班，主要演員先後有白玉堂、曾三多、林超群、龐順堯、陳非儂、羅家權、鍾卓芳、李自由、張活游、李海泉等。1938 年 5 月，興中華於高陞演出《魚腸劍》。戲橋上可看到全男班成員的時裝相，白玉堂的相片更有矚目金牌。

戲橋以單黑印刷，設計上在興中華三個大字旁，繪上中國地圖形狀，其心繫中華的意念，溢於紙上。戲橋背面，眾多演員名字的排列，展示了大型班的實力。從大小字型，使讀者得以判斷主要台柱是誰人。戲名「魚腸劍」，配上圖形一魚一劍，令人印象深刻。

藝大六·恨遺末明·

園戲陸高

電話號碼：二七一三九

金漆招牌·長期班霸

龍鳳劇團

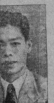

李海泉：
一切，寶性求取如命，不顧一天姤人倫，以致釀成沉淪，演技，表演群府小人之唯肖唯。

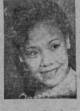

余麗珍：
飾周后，賢良節烈，正氣凜然，大場口唱京腔，默人心弦，領略全部武功，大打出手，前猛猛北派，保經嬌媚，扣人大觀，埋堆北場蕩造，認人挑誤，不愧劇劇獵手，噜尾紅技。

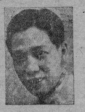

陳錦棠：
飾李闖順，忠烈威武，詐不凡，大場京腔，動人心弦，前猛全部武術，元不能演此範。

錦花上添 新馬師曾
如虎添翼新

陳錦棠
余麗珍
李海泉
張漢昇
譚玉真
新馬師曾

五月三十一號 星期一
六月一號 星期二
一連兩晚

●全港首次獻演●

新馬師曾 自編自撰
第一部 明代巨劇
明末遺恨

◁龍虎武師聯合登台▷

明末遺恨節目

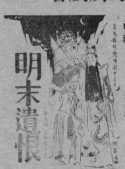

明末遺恨

04 長型摺頁設計

1948 年 5 月 31 日至 6 月 1 日，龍鳳劇團在高陸戲園上演新劇《明末遺恨》。從演員照片，可見當時紅伶的年輕面貌，並且整齊地跟隨排名展示。由陳錦棠、余麗珍、李海泉、張漢昇、譚玉真、新馬師曾組成的陣容強勁，有一定的叫座力。由於新馬師曾擅唱京劇，戲橋上也有宣傳語「大唱京腔，聽出耳油」。

戲橋以長型摺頁設計，單黑印刷。首頁配以簡潔的美術畫圖，如以一龍一鳳的圖案代表劇團名字。新劇《明末遺恨》配有人物畫像，是當年流行的設計模式。人物畫像旁有小字「龍鳳傲視藝壇劇中之王」，並且落款「樹華造版」。這種風格為淪陷期至 1950 年代的戲橋設計廣泛沿用。

作新部一又君生游唐・
・作劍部一第圓梨
・劇情部一第下天
期日演公意請請敬

四開唐游生精心作品

主題曲「靜壇經」梁醒波唱

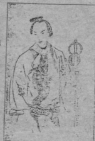

白雪仙唱「我害⋯

任劍輝唱「花⋯

・比富士山之戀的配置
更偉大，更豪華！
・比富士山之戀的劇力
更勁，更高潮！
・此曲由即上起動員美
僑，拆炭，預化下合
（第三個）台趣其即
師骨屑待在日海蓋重
溶出。

☆ 鴻運戲橋・1953 年（任志源藏品）

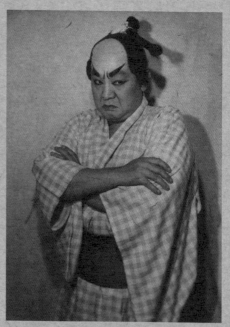

☆ 任劍輝、白雪仙、梁醒波在電影《富士山之戀》造型（任志源藏品）

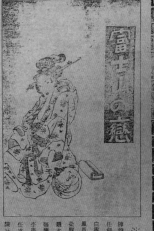

05 融合日本文化

1953 年 8 月鴻運劇團公演《富士山之戀》，演員有任劍輝、白雪仙、陳錦棠、鳳凰女、梁醒波等。該次是破天荒，日戲上演新劇，因為按以往慣例，日戲多數演舊劇。特別可留意劇團徽號，以圓形為主，內藏「鴻運」兩個美術字體。戲名《富士山之戀》，「之」字特意用日文「の」，增添東洋魅力！

《富士山之戀》的特色在於演員都穿日本服飾，劇情亦涉及日本景物。戲橋上印有主題曲四首：陳錦棠〈身比浮萍在愛河〉、白雪仙〈查實誰害我〉、任劍輝〈點點櫻花〉、梁醒波〈靜壇經〉。唐滌生喜歡親筆繪製人物造型圖，源於他早年在上海讀過美術。戲橋是單紫色印刷，人物造型特別，富有東洋色彩。由於該粵劇廣受歡迎，其後遂拍成電影。

06 漸變色彩效果

1956 年 3 月，新艷陽錦添花聯合粵劇團在越南堤岸的大光戲院，演出潘一帆編劇的《梁祝恨史》。該次越南演出的鑽石陣容，實屬首度攜

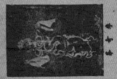

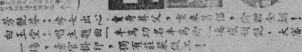

☆ 新艷陽錦添花戲橋，1956年（黃文約藏品）

手，而其後也再未出現。主要角色有：芳艷芬（飾祝英台）、白玉堂（飾梁山伯）、陳錦棠（飾士九）、白牡丹（飾人心）、許英秀（飾祝公遠）、廖金鷹（飾馬文才）。

該戲橋由堤岸鴻發承印，色彩由紅漸變至綠（彩色效果請見〈別冊〉"壹戲橋百年變遷" 1955 年圖），甚少見到這種和諧美觀的效果。花旦王芳艷芬領軍，所以她的名字置中並且用最大字型，凸顯了她在劇團的重要地位。兩位文武生白玉堂、陳錦棠就以較小字型，放在她名字的左右。戲橋正面是眾位主要演員的照片；背面是《梁祝恨史》主題曲歌詞，以及其他演員照片和白玉堂名劇《三審玉堂春》介紹。以戲橋而言，內容十分豐富。

07 手繪漫畫式設計

余麗珍曾以紮腳技藝演出《蟹美人》，轟動新加坡、馬來西亞等地。歸來香港後，1956 年 8 月以麗士劇團，在東樂戲院搬上《蟹美人》。兩位神童林錦棠、李紅棉參與演出，而其他演員有黃超武、鳳凰女、何驚凡、譚蘭卿、少新權、雪艷梅等。這次演出的舞台設備，如燈光方面有新突破，以五種不同燈光：宇宙燈、水晶燈、原子燈、透明燈、太極燈，來配合轉景或按劇情增加戲劇效果，一新觀眾耳目。

戲橋正面，有十四位演員的照片，展示劇團的實力。黑底圓形烘托東樂戲院的行書字體，別樹一幟。戲橋背面，設計師以手繪大蟹，配上余麗珍的頭像；既富有娛樂性，又帶出神話粵劇的強烈訊息。另外，宣傳《蟹美人》續集，以美術字款設計了「蟹美人」三字。可見設計師盡力在緊密文字鋪排的留白位置，發揮了不少創意靈感。

東樂大戲院

麗士劇團

劇務 李少芸

佈景設計：溫良・盧奇萍

後台主任：孫韶鳴

畫圖：

余麗珍星洲載譽歸來在本院登台第一聲！

女鳳鳳　何驚凡　綺麗紅　譚蘭卿　少椎　黃超武　余麗珍

余麗珍　黃超武　關新權　譚婉卿　陳少蘭　黃綺紅　何驚鳳
脚梅權　分艷麗　新婉　小蘭　少麗　綺紅　鳳女

特約　神童　尹雪光　蔡坤蓮　陸劇聲　顧藝聲　厚侶雲

林錦棠　李紅棉　客串

本劇團逢星期『三』『五』『日』三天加演日塲

陳宛　陳麗卿　黃嬌霞　盧少霞　何冰冰　黃冠林　葉鶴濤　白國英　何啟明　羅楚彬

萬分恐怖！　太宇恐以愛燈　宇宙本極燈　洲享又一　星珍享譽　余麗珍首本

本天明日塲公台演新粵編劇

蟹美人

余麗珍紫脚『蟹美人』轟動星洲橫掃馬來亞

第一部首本戲王！

繼續公演李少芸先生南遊歸來第一部新編新藝綜合體佈景奇情巨構！

今天（星期二）夜塲開演：

蟹美人 續集

李紅棉　蔡坤蓮　林錦棠

☆ 麗士戲橋，1956年（阮紫瑩藏品）

08 零商業元素，篆書帶出肅穆莊嚴

1978 年 11 月 16 日，廣州粵劇團二團演出《寶蓮燈》，全劇分為七場。演員眾多，有陳笑風、李飛龍、盧秋萍、張翠雲、郎秀雲、陳慧貞、陳小茶、梁瑞冰、唐嘉琳、梁志強、吳卓光等。此劇可以說是十年浩劫之後，二團全體人員傾力進行的大製作。

戲橋設計簡潔清晰，摒棄商業元素的考慮，封面以淺綠作底色，配上紅色的劇名，以及寶蓮燈圖案。劇名「寶蓮燈」，以篆書寫成，既復古，又肅穆莊嚴，很能吸引讀者。

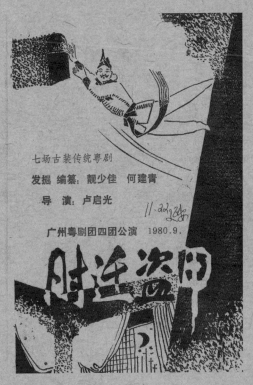

唱 段 选

時 遷：（迷序中板）怱戒时近，只合對鉤偷窺，挨手拔劍，手一揚腳敲，腳敲手私，纱……

梅夫人：（二黃滾板）王財相，人未與，琵琶和鳴十八，莫非是，昨晚五月由来天下里非是，高士别，尚唇相起盒命了莫非是，高士别，与徒多徵使伴留了那時節，那玉衣，莫非君乏？（二黃滾花）只怕非親義氣，夫婦往年熱腸又今年，夫為原舸多罗红，奉為熱腸偷窺罢？

時 遷：（二黃首板）天誅地滅，天誅地滅！（囘龙腔二黃）如黄河便鼓举山捫眉，紅中身琵琶，沙飞石走，万里蘋蘋，帶半秋，俘看秋九歲喘，扑月上，走灵劍，徨田家落淚流，那促盖，這笔墨，仰望宝冠，萬声千年，双双好时，照唾故湿，毛去飞馬，憂闷還往，毛去飞何憂了主人飛長珠，照声何时思？甲何去？去天逃，天逃孚习，（二滾）恨汛海暮，我使挺海難江，喻答天，喻社坤（滾花）相唱行路去向。

封面設計：鄭連添

☆ 廣州粤劇團四團戲橋，1980年（東莞圖書館藏品）

09 紅藍雙色設計，內地八〇年代經典模式

1980年9月，廣州粤劇團四團公演傳統粤劇《時遷盜甲》。劇本由名伶靓少佳和編劇何建青所發掘；盧啟光是導演，並飾演時遷；技導是徐鶴鳴和何家耀。武丑專門扮演武藝高強、性格機靈、動作敏捷的滑稽人物，這類人物表演時邊說邊做，動作迅速，因此大多是俠客義士，非常考驗演員的功底和耐力。《時遷盜甲》這類劇本，對於保留武丑行當，起了一定的積極作用。

此戲橋封面由鄭連添設計，紅加藍雙色印刷。封面主要以藍色繪製時遷的武丑形象，以及用行書寫上劇名《時遷盜甲》，顯得比較特別和匠心獨運。戲橋上的劇情簡介、場序、演員表、唱段選等，以紅色鋪排，是慣用模式。1980年代，內地粤劇的戲橋，多數沿襲此種模式。

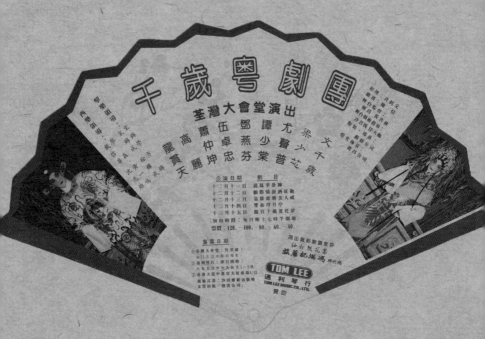

☆ 千歲戲橋，約 1987 年（徐嬌玲藏品）

10 扇形戲橋，設計編排有難度

隨文所附扇形戲橋所顯示的估計是在 1987-1988 年，千歲粵劇團於荃灣大會堂所做的五晚演出。演員有文千歲、梁少芯、龍貫天、高麗、蕭仲坤、尤聲普等。文千歲、梁少芯以夫妻檔，在 1976 年組成千歲粵劇團，於美加、澳洲、東南亞及中國內地演出，受到觀眾歡迎。劇團後來改名為富榮華。

此戲橋特別之處，是以扇子形狀為設計，這種不規則的多邊形，對排版變化有更高要求。所幸的是，1980 年代香港的戲橋已是全彩色印刷，可更好地服務於設計。戲橋正面是劇團成員、演出日期、劇目、票價等資料，配以文千歲、梁少芯的照片。背面是較為緊湊的內容，編排也較有難度，要包含五晚的劇情和演員分配等。

祝深圳市粵劇團參加第二屆中國藝術節演出成功

《深圳印象》編輯部 深圳市演出公司同賀

请订阅

深圳市唯一一家以宣傳深圳爲中心的、面向多層次讀者的、社會文化綜合性月刊。

地址：深圳市深南中路1號 深圳特區報社六樓
郵政編碼：518009
電話：241428
廣告經營許可證：深工商廣字第009號
國內統一刊號：CN 44－1029
郵發代號：46－151
定價：1.00元

第二屆中國藝術節（中南）

新編古裝粵劇

陰 陽 怨

深圳市粵劇團演出

河南、湖北、湖南、廣東、廣西、海南省
（區）文化廳、武漢、廣州、深圳市文化局 聯合主勑

一九八九、十 廣州

☆ 深圳市粵劇團戲橋，1989 年（東莞圖書館藏品）

11 以演員劇照和造型推廣新劇

1989 年 10 月，廣州舉辦第二屆中國藝術節，深圳市粵劇團演出新編粵劇《陰陽怨》。故事是根據戲曲《司文郎》改編。此劇特邀著名導演余笑予執導，並由梅花獎得主馮剛毅領銜主演。

戲橋背面有四幕戲的劇照，還有各位演員的趣怪造型。對於新劇推廣來說，劇照便於吸引觀眾去了解劇情。這張戲橋以粉紙印刷，色彩較為鮮明。這段時期，深圳的戲橋走向全彩印刷，採用紙張亦漸多樣化，有書紙、粉紙、花紋紙等。

花園結拜

方秀

闇王

九郎鬧殿

胡坚兵岩

胡金

圓滑鬼

形規不辨

劇情簡介

本劇說的是在荒誕時代裡的荒誕故事。
才子宋九郎與三世忠死科場，第四世破開
王強等文達，泊投女胎，當了胡家小姐胡坚堂。
但他冤魂不散，老附在胡坚堂身上。
旅狂王難添此而打拜，知又因此而結拜。
宋與王難添此而打拜，知又因此而結拜。
科場上王考官万秀作怪，把王憑夺得的状
元給了胡兄胡金，還針殺王派口。
胡坚被万秀逼死，恕而悠恩要憶、怒闇
闇殿告状，終以讀物照照閣王，換来掌文達之
司文郎一疏，終而悠情後，斷然棄之而去……

本劇特邀著名導演余笑予執導

領銜主演　馮剛殷（中國戲劇第六屆梅花獎獲獎者）
原　　著　畢月嬌
粵劇編導　肖　生　張禮明
粵劇編導演　余笑子　鄧文龍
粵劇導演　梁燦光
唱腔音樂設計　李時成　周耀悅

配　器　李時成　李衡國
擊樂設計　崔志勤　韋家忠
舞台美術設計　李廣育　盧德文
燈光設計　李廣育　盧德文
服裝造型設計　何金鐘
道員設計　彭少榮　韋家和

演員表

宋九郎……馮剛殷
胡坚堂……梁小王　鄧秋怡
王子本……当道连
胡金……陳國光
方秀……彭少榮
圓滑鬼……張光星
闇王……王展昭
衆兵‧监役……本團演員
擧子、家漢……本團演員
伴唱……本團演員

（根據戲曲本《司文郎》改編）

陰陽錯

新編古裝粵劇

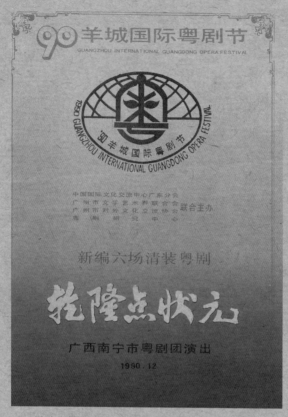

☆ 西寧市粵劇團戲橋，1990 年（東莞圖書館藏品）

12 以行書氣韻來突出劇名

粵劇是廣西流行區域最廣、專業劇團最多的地方劇種之一。廣西八個地區有五個地區講粵語，而南寧、梧州、柳州、玉林、百色、欽州、北海、合浦、靈山、浦北、貴縣、桂平等十六個市縣都有專業粵劇團，全省各地還有數以百計的業餘粵劇團體。

1990 年 12 月，羊城國際粵劇節是廣州舉辦的藝壇盛事。廣西南寧市粵劇團是其中一個參演團體，演出新編清裝粵劇《乾隆點狀元》。戲橋全彩印刷，配上精美劇照。紫紅漸變色的封面，配上反白行書劇名《乾隆點狀元》，行書的氣韻，突出了劇名的重要性。戲橋背面是劇團簡介、演員表、職員表和祝賀致意等。

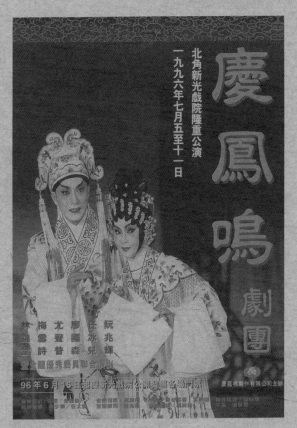

☆ 慶鳳鳴戲橋，1996 年（徐嬌玲藏品）

13 生旦配搭作招徠

粵劇觀眾比較看重生旦配搭，因為大部分為女性觀眾，所以她們特別喜愛才子佳人的粵劇。1996 年 7 月，慶鳳鳴在北角新光戲院演出。正印花旦是梅雪詩，文武生是林錦棠。他們的配搭，吸引很多戲迷捧場。

由於文武生和正印花旦是劇團的招牌，故而在設計戲橋時，他們的位置就至為重要，也備受關注。以所附戲橋為例，正面就是林錦棠和梅雪詩，背面更加插數張生旦於著名劇目的舞台照，令鍾情於此的戲迷看得如痴如醉。至於劇團的其他四柱，則只好放在戲橋底部。

14 半邊臉譜作佈局

臉譜是戲曲演員面部化妝造型的一種藝術形式。在戲曲化妝中，通稱開臉或勾臉；素面、潔面則是俊扮。粵劇臉譜是中國傳統戲曲臉譜大系中的重要分支，既有臉譜的通性，又有其本身的特點。它與生角抹彩、旦角拍粉是性質相同的面部化妝手法。從戲劇角度講，它是性格化的；從美術角度講，它則是圖案式的。

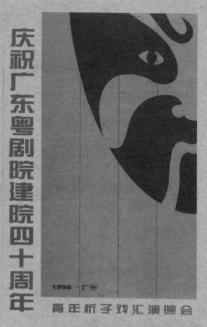

☆ 廣東粵劇院戲橋，1998 年（東莞圖書館藏品）

設計戲橋過程中，臉譜經常被引用。隨文戲橋是 1998 年為慶祝廣東粵劇院建院四十週年，青年折子戲匯演晚會所印製。封面就是以臉譜作為主體，深藍和藍色作為臉譜的佈局，旁邊的主題文字，以白底托紅字。在背面還有兩晚演出的節目表。整張戲橋得體而不失莊嚴。

15 不規則形狀加特別摺法

2013 年 11 月，在香港演藝學院歌劇院，上演黎耀威編劇《八千里路雲和月》，此為全新製作。花旦尹飛燕和文武生梁兆明首次合作，他們飾演岳飛母子。這齣粵劇後來多次重演，成為梁兆明首本戲之一。

現今藉助先進印刷技術，可以將戲橋切割成不規則形狀，或者加上特別摺法，營造特別視覺效果。戲橋摺起來的封面，是尹飛燕和梁兆明兩位重要角色；把戲橋揭開後，正面見到風波亭的蒼桑荒涼，也暗示了劇情的悲慘結局。兩旁摺頁則是幕後花絮，頗見心思。

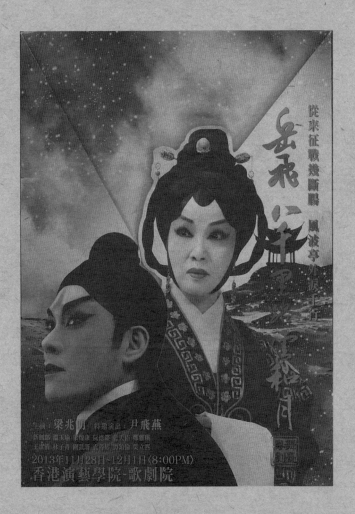

☆《八千里路雲和月》戲橋・2013 年（徐嬌玲藏品）

瓏情廿載

沉粵夢

☆ 御玲瓏戲橋，2019 年

16 對門摺真兒心思

臉譜的譜式圖案，按所扮演人物的面容、性格、品質、年齡取意，分為揉、勾、抹、破四大類型：揉臉，是用手指將顏色揉滿臉膛，加重眉目、面紋的描畫；勾臉，是用毛筆蘸顏色勾眉目、面紋，填充臉膛主色；抹臉，是用毛筆蘸水和白粉，把臉的全部或局部塗抹成白色；破臉，是指面紋、圖形左右不對稱，亦稱歪臉。

戲橋有多種摺法，如荷包摺、風琴摺、豬腸摺等。隨文戲橋以對門摺設計，封面有如左右兩扇門，關起「門」來，就會看見女主角鍾無艷的完美造型。這張戲橋是關於 2019 年 11 月的演出，也是花旦御玲瓏入行廿年的紀念。打開「門」來，則會見到御玲瓏三個截然不同的造型，還有其他劇團成員和四個節目簡介等。

從戲橋看
名伶留影

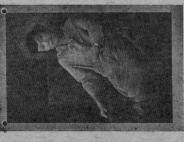

01 正新北、西洋女

1920 年代，西洋女、正新北領導頌太平，在美國芝加哥的大觀戲院演出。西洋女、正新北的照片，都十分罕見，絕少有書刊登載。隨文所附戲橋難得地刊登了他們的照片，彌足珍貴。因年代久遠，新北漸已被觀眾遺忘，但他訓練出兩位出類拔萃的徒弟，卻在梨園大放異彩。一位是陳錦棠，另一位是新靚就（即關德興），他們的劇團對粵劇發展都起了一定作用。而西洋女是著名花旦，其丈夫是武生新珠。

美國的攝影和印刷技術運用得比較早，從 1920 年代的美國戲橋來看，多數配上了名伶的時裝照、戲裝照，令戲橋內容更為吸引。而「大觀戲院」、「頌太平男女班」以楷書橫寫排列，擁有親和力的美感，區別於冷硬的鉛印字粒。

02 新珠

著名武生新珠，以演關公戲聞名，如《水淹七軍》、《華容道》、《關公送嫂》等，有「生關公」美譽。另外，他演包公戲則莊嚴肅穆，大義凜然。他演大淨角色，可稱獨步藝壇；唱做俱佳，受到戲迷擁護。

所附戲橋為 1924 年 5 月 26 日，美國三藩市布律威街彎月戲院的演出，「人壽年樂萬年兩班合演」以楷書寫在捲軸形狀上，十分優美。劇目為《苦海鳴冤》，晚上七時開演。戲橋以單黑印刷，背面空白。其珍貴之處在於有新珠的戲裝照。兩班合演人數眾多，著名演員如黃小鳳、蛇仔安、大眼順、正新北、子牙玉等都參與演出。

☆ 頌太平戲橋，1920 年代（朱國源藏品）

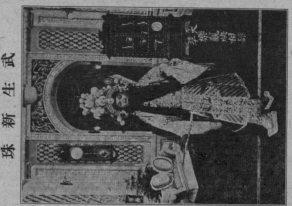

武生 新珠

萬年樂茶樓

一壽年班南海演

本班拍演

全本 苦海鳴冤

新珠唯一首本

本班拍演 新腔以至 苦海鳴冤

△△△□□ 苦海鳴冤 □□□
哀艷 俠劇 配景

武生新珠 為之鳴冤動聽
僑胸頭躍黃臨過劇顧
仔夢子藝人諸君乃
初次登臺 昨晚之寶貴本色
省界之泰斗也。其中演唱快也。
候無座位特別新腔 以先覩為快也。
特置經華枝
誠以苦海
至今晚演
特別新腔以至

劇中人 鍾靈 新珠
前演者 黃小鳳

劇中人 蕭彩姬
前演者 彭月嬌

劇中人 馬如尼
前演者 蕭彩鸞

△大生堂啟事

○賣票處在本戲院
由下午三點鐘起
電話壹四七十

特別位…房位一圓七毫五
頭等位…壹圓五毫
二等位…壹圓二毫五
三等位…壹圓
四等位…五毫

○本堂自設各種滋補藥酒
凡購酒者贈送藥品
余董代理人壽及保險
一律歡迎 電話九六

03 譚蘭卿

1927 年 12 月 1 日，譚蘭卿往美國演出，參加了詠霓裳男女班，劇目是《盲妹雪恨》。譚蘭卿是男女班的先驅演員，1927 年的香港、廣州，男女演員尚未被允許一起演出，但在美國就沒有此種規限。香港要到 1933 年，才由馬師曾、譚蘭卿於太平劇團組成男女班。戲橋上可見，譚蘭卿穿的早期粵劇戲服是沒有水袖的，而且手袖短至手肘。

譚蘭卿本名譚瑞芬，廣東順德人，在家中排行第六，故人稱「六家」或「六姑」。譚蘭卿生於粵劇世家，父親是老生，除了大哥外，四位姊姊都演粵劇，七弟是班政家。年少時已隨家人落班，到南洋各地演出，那時她的藝名是桂花咸。十八歲時回廣州演戲，才改藝名為譚蘭卿。1950 年代，六姑因為身形肥胖，才轉以女丑行當發展。

04 半日安、上海妹

半日安原名李鴻安，經親戚介紹跟人壽年班第二小武靚中玉學戲，簽六年師約。十七歲正式踏上戲台，跟從騷韻蘭落班演大花臉，後來獲馬師曾賞識在大羅天當拉扯。其後在國風劇團，散班後往安南、南洋登台，半日安一直跟隨馬師曾。半日安的妻子是著名花旦上海妹。

1930 年 12 月 27 日，美國三藩市大舞臺戲院上演《兩個大種乞兒》下卷，由半日安、靚東全主演。戲橋上最特別的地方是有一幅劇照，集合眾人，表現妙趣橫生的大審，跪在地上中央的便是半日安和靚東全。看演員表，還有上海妹、譚玉蘭、秀慧珍、子喉卓等參與演出。

☆ 人壽年樂萬年戲橋，1924 年（朱國源藏品）

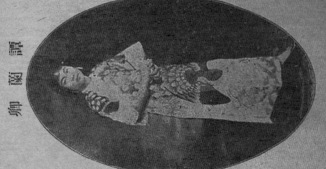

☆ 詠霓裳戲橋，1927 年（朱國源藏品）

大舞臺戲院

新編非奇巧諸劇 1930 十二月廿七號 禮拜六 下午七點開台

兩個大種乞兒

視東全　日安全主演

拍落名全演力伶俐

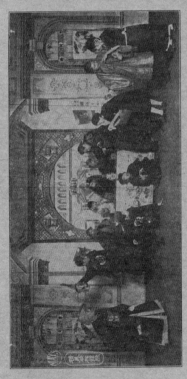

☆《兩個大種乞兒》戲橋，1930 年（朱國源藏品）

大中華戲院

中華民國二十二年七月三號禮拜日晚七點開演

新編漢代開國偉大歷史空前威勇的

（五）（六）

楚霸王

猛劇

下卷　大結局

主演者　新親就蘇州麗少霞芳黃鴻筠徐自自

別院霸王 黃慶堃飾　楚霸王 蘇州麗少霞芳飾　烏江自刎 徐自筠飾　新親就 新親就飾

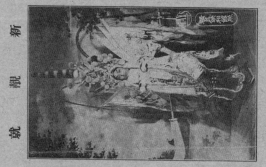

新親就蘇州麗

劇中要目

新親就　蘇州麗少霞芳　胡陳氏　別院霸王　劉邦　楚漢流氓計　烏江自刎

西代父　男女英雄　小化妝　大反夢　武藝超群　常見面

楚霸王劇中的特色

（一）（二）（三）（四）

預告　定期本禮拜演

晚演　拜禮　蝴蝶湖　綠金錄

主演　徐雪鴻　黃芳　麗少霞　蘇州新親就

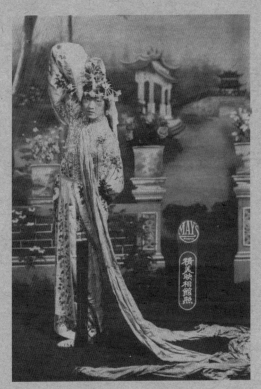

☆ 蘇州麗

05 新靚就、蘇州麗

新靚就 1920 年代升為正印小武,曾經與曾三多、林超群、馬師曾組大羅天班,因和馬師曾發生意見,遂拆夥。其後自組新靚就劇團。1933年到美國三藩市演出,以時裝劇《神鞭俠》享盛名。1934 年回港組新大陸劇團,和男花旦鍾卓芳、丑生廖俠懷合作,演出名劇《生武松》、《奈何天上月》、《呂布窺妝》等。他的武功超卓,經常展現驚人的臂力和腿力。

1933 年 9 月 3 日,三藩市大中華戲院公演《楚霸王》下卷大結局。新靚就先飾韓信、後開面飾楚霸王。戲橋單黑印刷,不過有蘇州麗、新靚就的戲裝照片。男女合班演出,還有衛少芳、黃侶俠、西麗霞、徐雪鴻、馮鏡華、翟善從、周少英等。

大中華戲院

民國廿二年　八月十七號禮拜一晚開演

艷情奇劇　新編抄本

慾海沉珠案

黃侶俠首本

▲閱者注意▼

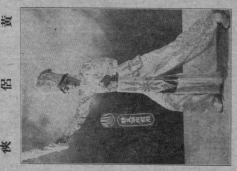

黃　侶　俠

▲中劇精彩▽　▲中情精彩▽

△注意△　▲本戲院啟事▼　△大注意▲

（七點人場價目表附後　五毫半座位二毫半）

☆《慾海沉珠案》戲橋，1933 年（朱國源藏品）

06 黃侶俠

黃侶俠是著名女丑,有女馬師曾之稱,擅演馬派名劇,唱做俱似馬師曾。她有一位十分著名的徒弟,就是戲迷情人任劍輝。黃侶俠與花旦西麗霞長期搭檔演出,生活上也是形影不離。西麗霞的演技仿男花旦陳非儂,唱做均臻上乘。

1933 年 8 月 7 日,三藩市大中華戲院上演《慾海沉珠案》。演員有黃侶俠、西麗霞、衛少芳、徐雪鴻、馮鏡華、羅鑑波等。此戲橋最特別的地方,是可以一睹黃侶俠的戲裝照。

07 靚少佳

靚少佳出生於粵劇世家,他的父親為譚傑南(藝名聲架南),叔父譚葉田(藝名公爺創),兩位都是著名武生。他於六歲便跟隨父親到新加坡讀書學藝,十二歲登台,十九歲在人壽年當正印小武,成名作品包括《龍虎渡姜公》、《十美繞宣王》、《十奏嚴嵩》等。

1938 年,勝壽年曾赴美國舊金山及紐約等地演出。抗戰時期,靚少佳上演《粉碎姑蘇台》、《怒吞十二城》等,激勵華僑觀眾的愛國熱情。所附戲橋是 1938 年 8 月 2 日「紐約新中國戲院勝壽年班」的演出。難得的是看到這張靚少佳為《怒吞十二城》而拍的戲裝照,神氣十足。

1950 年,勝壽年返回廣州,後改名為「新世界劇團」,他致力於粵劇傳統劇目的發掘、整理和演出,先後編演《西河會》、《馬福龍賣箭》、《趙子龍攔江截斗》、《三帥困崤山》、《夜戰馬超》等。

辭海怎樣？⋯⋯自到以事，不覺經事，要念⋯以後有信給你沒。你怎麼是什麼緣故沒？嗎這種情以後事⋯件事至慢慢搬的，已來了件作更為⋯⋯ 的雲漢情，字是沒要⋯

（此頁為手寫草書信件，字跡潦草難以辨識）

珍重 並候

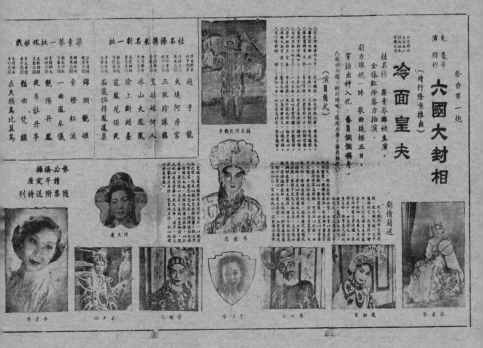

☆ 大金龍戲橋，1952 年（桂仲川藏品）

08 桂名揚、梁素琴

梁素琴家學深厚，父親是著名音樂家梁以忠，繼母是子喉領袖張玉京（藝名瓊仙），她幼承庭訓，對演唱技巧心領神會，年少時已享譽歌壇。香港淪陷後，舉家隨覺先聲由澳門返回內地，歷盡艱辛。和平後返回廣州，約 1947 年又以唱家身份正式在歌壇獻唱，並參加電台廣播。後來梁素琴決心學戲，由堂旦、梅香、四幫，逐步升上二幫花旦之職。她有一段時期師事薛覺先，務求在唱腔、做手、關目各方面都有長進。1949 年擔任新馬、新世界、綺羅香等劇團的二幫花旦。

1952 年 9 月，越南西貢的新同慶戲院的大金龍班，由金牌小武桂名揚首次和梁素琴一起領銜主演。《冷面皇夫》為桂名揚的首本戲之一，極受歡迎。該戲橋設計比較特別，前後都有很多演員照片，分別以大小不同形狀來陳列，頗見心思。

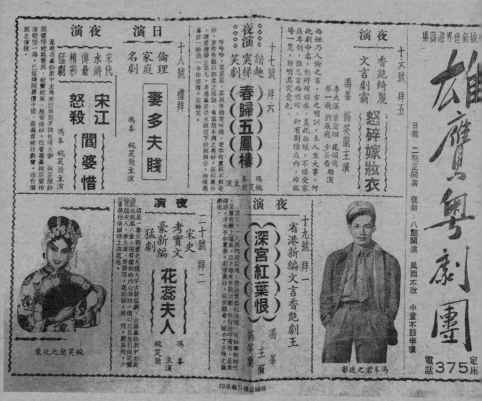

☆ 雄鷹戲橋，1954年（Derek Loo 藏品）

09 馮峰、婉笑蘭

馮峰於戰前跟隨著名電影攝影師羅永祥當學徒。片場工作期間，得到知名演員白燕、黃曼梨鼓勵，決心轉向幕前發展。於是向大觀電影公司投考新人，並得到取錄，接受包括體能、文學、粵劇唱腔、北派（京劇武打）等訓練。1939年，馮峰接拍侯曜、尹海靈聯合導演的電影《中國野人王》（由《泰山歷險記》改編），結果一舉成名。後來他更得到薛覺先賞識，獲邀加入覺先聲劇團演出。香港淪陷至1950年代，馮峰到處演出粵劇，並且參與電影演出。

所附戲橋是1954年，檳城新世界遊樂場邀雄鷹粵劇團演出，馮峰、婉笑蘭領銜主演。新世界遊樂場有三個表演舞台，按規模大小，分別命名為檳城台、新加坡台和怡保台。檳城台多數演福建戲，新加坡台則多為粵劇或潮州戲，如果這兩個台都安排了演出，怡保台就演潮州戲。

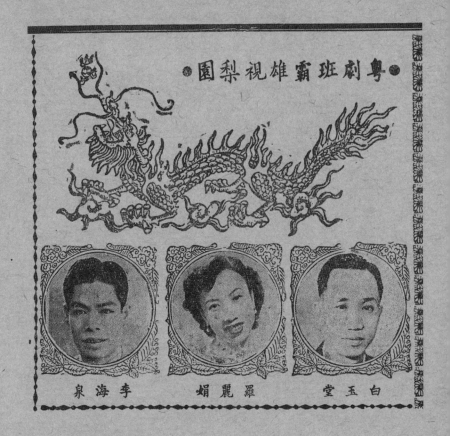

●粵劇班霸雄視梨園●

泉海李　　娟麗羅　　堂玉白

10 白玉堂、羅麗娟、李海泉

羅麗娟在 1940-1950 年代是相當有名氣的花旦，她的母親沈小佩是全女班的演員，亦是她的開山師傅。她自幼在全女班由梅香做起，其後在南洋各地走埠，獲得陳非儂賞識，十六歲由二幫花旦升至正印花旦。馬師曾邀請在南洋的羅麗娟到香港出任二幫花旦，她在時裝劇《藕斷絲連》飾演女學生，受到觀眾歡迎。她在太平劇團效力至淪陷後，回到內地和梁醒波合演粵劇。羅麗娟和平後始回港，相繼在著名劇團演出，戲寶有和新馬師曾合作的《一把存忠劍》、《莊周蝴蝶夢》，與廖俠懷的《花王之女》，與何非凡的《黑獄斷腸歌》、《花月東牆記》等。

所附戲橋是 1954 年 3 月，白玉堂、李海泉、羅麗娟於越南的中國戲院演出。大金龍是當地班主的班牌，經常邀請香港不同的名演員前往演出。戲橋前後介紹了白玉堂名劇《魚腸劍》、《黃飛虎反五關》，並以綠色印刷。

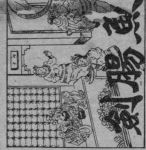

☆ 大金龍戲橋・1954年（東莞圖書館藏品）

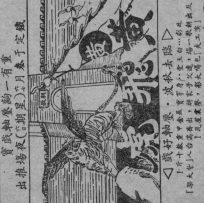

☆ 1984 年，羽佳再到檳城，和梁小梨一起演出（Derek Loo 藏品）

11 羽佳、劉麗荷

羽佳原名翟羽佳，父親是小武翟善從，母親是周少英，他自幼受父親嚴格教導，學習基本功、把子功。母親則教導唱腔，如《金蓮戲叔》、《打洞結拜》等古曲。香港淪陷時，他以七歲神童姿態登台演出，以《呂布與貂蟬》、《三氣周瑜》等小武戲見稱。其後更領導丹山鳳劇團，在省港澳巡迴演出，大受觀眾歡迎。1948 年曾組織羽佳劇團。1953-1957年，羽佳受聘往新加坡、馬來西亞演出。1962-1977 年，羽佳和南紅拍檔慶紅佳，給戲迷留下深刻印象。

所附戲橋是 1954 年 5 月，羽佳、劉麗荷等演員在檳城新世界遊樂場演出，班牌是大江南粵劇團。戲橋的正面有羽佳少年時代的照片，背面則有大型隸書寫上「羽佳」二字，顯示其無可置疑的靈魂人物。《哪吒鬧東海》是羽佳童年成名作之一，至於《光緒皇夜祭珍妃》、《黑獄斷腸歌》則是新馬師曾、何非凡的名劇。在海外走埠演出不屬於自己開山的劇目，以爭取觀眾入場，是很常見的做法。

羽　佳

二號位特　一號位特　二號位特　三號位特別

黃雪清　梁醒覺　蔡一飛　金碧梅　鄧傑魂　劉麗荷

翡翠玉　麥少輝　陳秋華　鄧麗生　廖寶倩　楊寶倩

吳慶偉曾　蔣漢馨　何大懷　黃月復

劉麗荷之化裝

羽佳大唱主題名曲

腔調新奇悦揚悦耳

五月四號（拜二）晚演

黑獄斷腸歌

熱辣諷刺哀情悲壯新劇

是晚羽佳扮女人寫是人見人怕，步步生新。

羽佳演　劉麗荷

　　　　金碧梅
　　　　鄧傑魂
　　　　陳秋華
　　　　梁醒覺

拍演

羽佳本來真面目

（大注意）

羽　佳

返港在即，最後數天，持籌獻謝親愛諸雅鑒，盡羽佳平生一傑作，獻給成神童蓋叫天。

羽佳之化裝

五月五號（拜三）晚演

哪吒鬧東海

頭本

羽佳傑作　獨有戲寶

羽佳演　劉麗荷

　　　　金碧梅
　　　　鄧傑魂
　　　　鄧麗生
　　　　陳秋華

拍演

領導全體龍虎武師大打北派

特為此劇而繪就活動畫景數大幕

羽佳

烈火神三太子化身神童威猛文武雙星

震撼影壇馳譽港粵明星幻變牛體

此劇是神童羽佳七歲成名大名當譽滿劇壇碑而賣座之傑作，此劇變幻靈奇曲詞新穎劇意緊縐肖維抄。

是晚特煩，全馬第一流舞台設計專家，雷良君親自出馬加配宏偉堂煌立體新型。原子燈光佈景，悦目可觀。包令觀眾滿意。

五月六號拜四晚演

清宮秘史華貴哀艷新劇

光緒皇夜祭珍妃

羽佳演　劉麗荷

　　　　翡翠玉
　　　　鄧傑魂
　　　　陳秋華
　　　　鄧麗生
　　　　金碧梅

演拍

翡翠玉之化裝

猛劇預告

四日不公演

關東小奇俠

紅孩兒

羽佳扮媽姐唯一傑作

祈請密切注意

羽佳之化裝

☆ 大江南戲橋，1954年（Derek Loo 藏品）

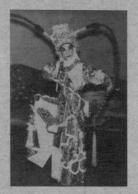

☆ 石燕子

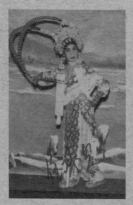

☆ 任冰兒

12 石燕子、任冰兒

石燕子原名麥志勝，年幼時跟隨名伶細杞學藝，十一歲便登台，有神童之稱。1949 年，石燕子在香港組成燕新聲劇團，擔任文武生。他的唱腔接近新馬師曾，亦受戲迷喜愛。他的戲寶有《秦庭初試燕新聲》、《多情燕子歸》、《火海香妃》等。石燕子的妻子是二幫花旦王任冰兒。

隨文戲橋是 1955 年 4 月，檳城新世界遊樂場新加坡台的燕新聲，由石燕子、任冰兒夫妻檔領銜主演武打名劇《洪熙官三打武當山》、《洪熙官大破飛天蜈蚣》、《洪熙官海底斬蛟龍》等。戲橋上有多幀劇照，龍虎武師人多勢眾。任冰兒在香港的劇團一向都是擔任二幫花旦，這次為了夫婿，則承擔了正印花旦之職。

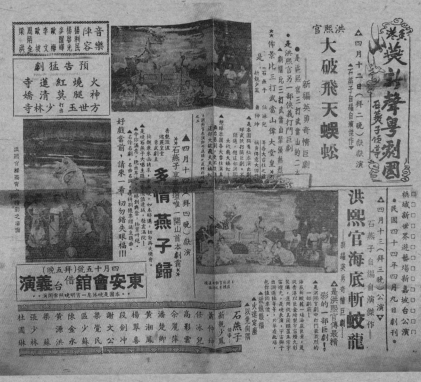

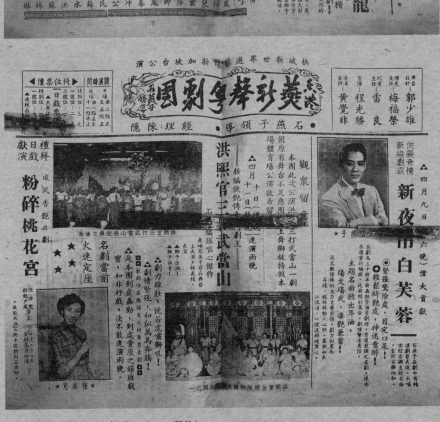

☆ 燕新聲戲橋・1955年（Derek Loo 藏品）

13 盧海天、秦小梨

1960 年 5 月 20 日，美國夏威夷檀香山的金城戲院，由梨園樂劇團上演《忠烈文天祥》。此劇為盧海天首本戲。主要演員有盧海天、秦小梨、梁少平、區楚翹、李覺聲、吳千里、馬超、郭醒魂、程啟、余少槐等。

盧海天師承桂名揚、陳錦棠等前輩，舞台藝術都得到他們的真傳。他融合南北派功架，演來威武不凡；台風身段，別具氣勢。他除了能表演桂派名劇外，還可表演《七擒孟獲》、《清風寨》、《雪夜破羌兵》等武戲。香港淪陷後，他轉到澳門參與不同劇團演出。和平後，他曾經在省港澳領導日月星演出，著名劇目有《七劍十三俠》等。1960 年代，他舉家移民美國，經營酒樓，間中演出粵劇。

14 黃金愛

1965 年 12 月 6 日，美國波士頓僑聲音樂社籌募經費演出粵劇《王寶川》，地點在安良新禮堂。戲橋以粉紅色書紙，單黑印製，用行書工整地呈現節目內容。音樂領導是尹自重。文武生是盧海天，花旦是黃金愛和伍丹紅。

1950 年代中期，神童出身的黃金愛成為香港中型班的正印花旦，合作過的文武生有麥炳榮、梁無相、黃千歲、蘇少棠等。在大型班方面，她獲日月星的前輩盧海天賞識，被聘為正印花旦合演《新七劍十三俠》，又和擅演關戲的女小武靚華亨配搭《吳起殺妻求將》。黃金愛起初唱妹腔，後改唱女腔，亦多演紅線女戲寶。1960 年代，黃金愛往美國居住。

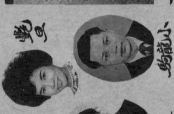

☆ 僑聲音樂社戲橋，1965 年（東莞圖書館藏品）

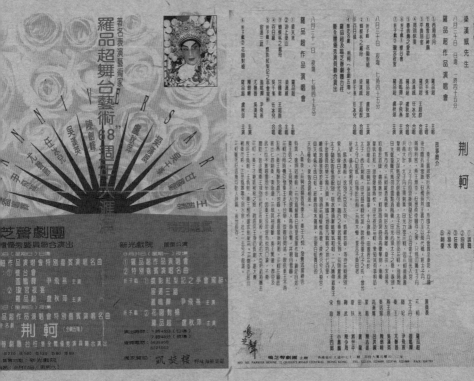

☆ 羅品超戲橋，1992 年

15 羅品超

1992 年 8 月 30 和 31 日，粤劇泰斗羅品超為慶祝從藝 68 週年，在新光戲院舉辦《羅品超舞台藝術 68 週年大匯演》。除了他的首本戲《荊軻》外，還有眾多嘉賓如蓋鳴暉、尹飛燕、尤聲普、任冰兒、吳漢英、陳劍峰、盧秋萍、梁漢威、吳千峰、甘國衛、王超群等參與演唱和演出折子戲。

羅品超以「金雞獨立」演《羅成寫書》的功架，至今仍為戲迷津津樂道。1952 年，他攜家人返回內地定居，藝術里程踏入新階段，創造了《鳳儀亭》、《五郎救弟》、《林冲》、《荊軻》等著名戲寶。

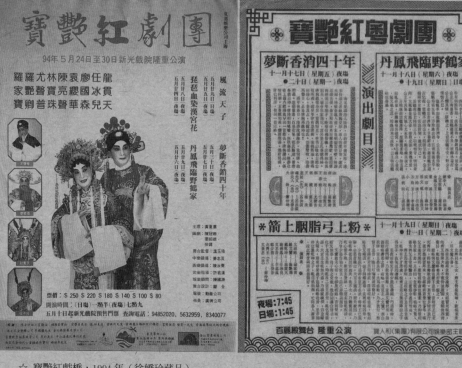

☆ 寶艷紅戲橋，1994 年（徐嬌玲藏品）

16 羅家寶、羅艷卿

1994 年 5 月 24-30 日，久休復出的羅艷卿，拍文武生羅家寶，演出了名劇《夢斷香銷四十年》、《琵琶血染漢宮花》、《丹鳳飛臨野鶴家》，以及《風流天子》。班牌是寶艷紅，其他演員有龍貫天、任冰兒、尤聲普、林寶珠、廖國森等。其戲橋上，羅艷卿、羅家寶外形相襯，神采飛揚。

這台戲最特別的是嶄新配搭，羅艷卿、羅家寶首度合作，吸引了很多戲迷捧場。當年羅家寶的「蝦腔」很受歡迎，台期緊密，廣州、香港之外，海外亦多邀請羅家寶前往演出。羅艷卿這次久休復出，備受各界關注，結果不負眾望，演出圓滿。

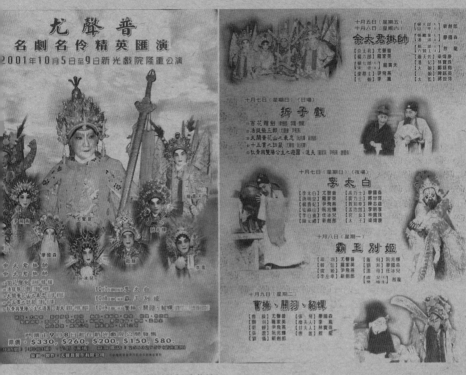

☆ 尤聲普戲橋，2001 年（徐嬌玲藏品）

17 尤聲普

2001 年 10 月 5-9 日，北角新光戲院公演《尤聲普名劇名伶精英匯演》，演出尤聲普的首本名劇《佘太君掛帥》、《李太白》、《霸王別姬》、《曹操、關羽、貂蟬》。合作演員有羅家英、龍貫天、阮兆輝、尹飛燕、新劍郎、廖國森、任冰兒、李鳳、敖龍等。

回顧 1980 年代，尤聲普在多個劇目中分別以武生、老旦及丑生等行當登場。雖然粵劇以才子佳人的生旦戲為主流，但尤聲普在為他度身打造的新編《霸王別姬》中則以大花面擔綱主演，亦深受觀眾喜愛。這表明粵劇生旦以外的行當也能夠擔頭牌，「行當戲」得以再現觀眾眼前。尤聲普對拓展粵劇表演的廣度，功不可沒。

○ 第四章 ○ PART IV

從戲橋看
消失的戲院

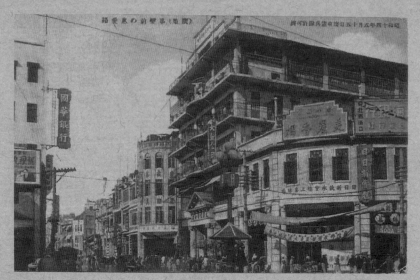

☆ 大新公司外貌，1938 年

01 大新天台劇場（廣州）

大新公司，在民國時期與新新、先施、永安並稱為廣州四大百貨公司。
1914 年，蔡昌、蔡興兩兄弟在惠愛中路（今中山五路）買地，興建了
一座大樓作為百貨公司，旁邊的一條街道，則稱為昌興街。1918 年，
他們又在西堤開了一家分店，為了與中山五路的有所區分，就把中山五
路的稱為城內大新。解放後，城內大新易名為新大新公司。

1928 年農曆二月的《大新世界游藝日刊》，載有菱花艷影全女班、上海
天仙女京班、影畫戲、女子幻術戲等廣告。當年的大新天台劃分成不同
劇場，可以供不同劇團演出，節目相當豐富，藉此吸引不少市民前往
消費。

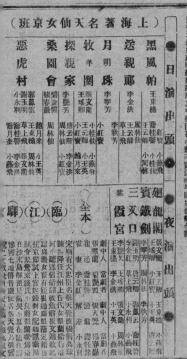

大新世界游藝日刊

（廣州西堤）

（大）（新）（公）（司）

▲（大減價二十天）

▲由元月廿六日起

銅鼓戲

▲戊辰年弍月初弍日開演

夜戲幾班 金童班

（日演）
蝴蝶夢

（夜演）
佳劇 女兒花

鑼鼓文　廖飛連　全珠
李小蘇　黃碧霞　蘇兒
細歐　黃絲霞　拍演

（上海著名天仙女京班）

●日演出頭

黑風帕　王東樓
送親郎　李金洪
月明珠　李琴芳
牧羊圈　王球卿
探親家　周林仙
桑園會　小紅英
惡虎村　小永利

廻龍閣　張玉卿
三寶霞　李東樓
龍鐵口　周林仙
叉　　　李金洪
宮　　　王東樓

（臨）（江）（驛）

●夜演出頭

女子幻術幻戲

美女凌空中取酒
催眠幻術
空籠困獸
化現桃精
寶劍穿心
各種戲法
體幻動骸

台藝枝

特別口枝
化裝變戲
鐵鏈擊頭
刀火圈門
中國戲法
走鋼線
少林大會
大力士

食譜維新

本樓廳房雅潔
譜維小酌各色
隨意宴會辦麵食
賜顧　諸君歡迎通界

電戲畫

名片　國產　園因　結果

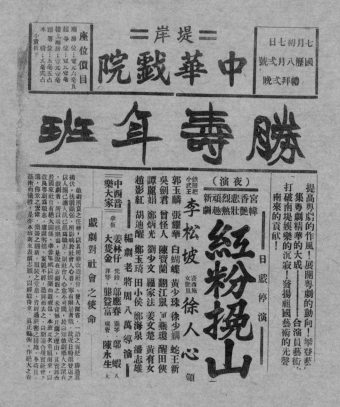

O2 中華戲院（越南堤岸）

1938 年 8 月 2 日，勝壽年班於越南堤岸（現稱胡志明市）的中華戲院開鑼，李松坡拍徐人心。有關 1930 年代越南戲院的資料甚少，所幸留存這張戲橋，才知道有中華戲院的存在。戲橋上有數種書法字款，像戲院的「戲」字寫法獨特，比較少見。

當年堤岸各條大街上的華人店舖、食街、咖啡館鱗次櫛比，中文或中越文的店號牌匾非常傳統醒目。發行到越南各省市的十家華文報紙都集中在這個街區裡，走在街上感覺就像走在香港九龍的老街區一樣。一些街道里弄甚至有中文名字，如孔子大道、孟子街、老子街、廣東街、三多里等。華人區民眾的日常生活、風俗習慣等皆讓人感受到非常濃烈的中華文化氣息，當時少數在這個街區經營布匹店的印度孟買人都會說廣東話。這一區的戲院除了中華戲院外，還有都城戲院、太平戲院和新同慶戲院、華僑戲院等。

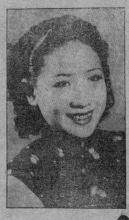

● 紅粉挽山河……是一齣皇宮的慘史
● 紅粉挽山河……是一幅烈女的圖畫
● 紅粉挽山河……是一幕忠臣的傳記
● 紅粉挽山河……是一本節婦的書冊
● 愛喊令你替他不值而流淚
● 愛怒令你視他殘酷而憤恨
● 愛笑令你見他趣妙而捧腹
● 愛罵令你看他狼毒而切齒

胡迪麗助昏庸君主，受制權奸，亦多情，亦燕情，寧爲美人而抛疆
吳劍君飾忠義宮監，赤心保主，歷辛苦，嘗萬苦，寧爲主人而改
李松坡飾威勇將軍，氣可擊天，愛風流，愛名譽，寧爲主人而出
譚麗娟飾烈宮妃，誤遭冤枉，譽存貞，甘守禮，寧爲忠臣而犠
徐人心飾英雄宮主，縱橫宇宙，挫奸雄，降賊寇，寧爲嫂嫂而流
鄭炳光飾老邁功臣，換轉君心，唔諷諫，惡滑稽，寧爲帝主而露
曾怜人飾風騷鴇母，政不修，宿風霜，一舉一動，亦詼諧，包令觀衆而笑
趙影紅飾善妒皇妃，婉媚萬分，進讒言，惑君王，至朝綱紊亂國
郭玉麟飾義烈俠士，士操高尙，扶弱危，索野撞著一隻胭脂馬

——劇中本事——

國舅盧洪浩，糟梓房之賞，權傾中外，與西宮楊妃不睦，乃設計陷害之，遂與妹謀，私盜陸都督明英之衣物，納于宮中，以爲憑証，并都督面陷焉，果然，景帝不察，以楊妃爲理婦，并朱連宮監徐福，指突壞徐都督之徒，皇姑聞報，入天牢中，以探其嫂，豈料洪浩，伏兵于門內，欲害之，幸老侍郎化裝往救，始得脫於險，承審楊妃都督之際，強帝下毒刑，且訂下婚約，楊妃徐福被押往林中，惟逼下形勢，不能脫牧，幸楊妃徐福……

……致，以得脫於險，與皇姑逃於林中，而帝已海出也，商量挽救之策，不料雲暢時，被押雲暢……

樓，得脫於難，分散幾處之際，皇姑經賊巢而降服結黨，楊妃由樓，被逼卜江南，徐福化粧替之，景帝思四宮于夢寐，復得坐怡紅樓，微服卜江南，宴於泰淮，徐福之介，相會四宮，而都爲秦樓，得見楊妃，黃得宮卜山落，無何，而爲洪浩爪探悉怡紅，於是幾人合而復離，幸中途得徐福卜山挽救，得團

劇中人
富國王……呂正剛
宮娥……鄭炳光
……陸明英
……朱翠嬋
明景帝……徐人心
……胡迪醒
……吳劍君
……譚麗娟
……趙影紅
盧妃……盧妃
楊妃……徐玉麟
……郭玉麟
……夏千城
……周奇
……王漢
……白蛺蝶
……劉少文

劇中人
桃微
蘭香
婆婆六
甲太監
乙太監
大宮女
盧洪浩……張耀
……黃有……
四大天王：鄭玉琦、田醒……
黃展……

☆ 勝壽年戲橋，1938年（東莞圖書館藏品）

班一第明光月

◎鐵定陰曆正月初九日（禮拜一）晚公演

日戲演停

（夜演）：越編越好之歷史連台新劇王：

一栢玉霜

金牌小武（少新權）

藝壇虎將（梁心鉉）聯合編撰

（叁本）

（粉粧樓）故事

小珊珊

鄧桂枝

儂非女　李松坡　譚少清　主

杜秀禎　蔣細勳　花笑容

少新權　彭雪秋　譚麗娟　演

陳少龍　　　　　　孔聖人　黃少珠
林少祥　　　　　　梁有女　陸劍聲
曾怪人　　　　　　馬錫鴻　羅家發

張耀華
張煥星

（男女藝員）（落力拍演）

◎鈎心鬥角

◎堤場好戲

◎武俠艷情

◎戲劇精英

怪誕：栢玉霜御賜賞鸞鶯
艷俠：羅公子夢會驕妻
詼諧：賽女壇嚇壞報勇
旖旎：乾德王惜玉憐香

◎沈太師搜羅心腹
◎程小姐收藏欽犯
◎小神仙撚化胡奎
◎柏玉霜拈酸呷醋

◎亂藝填忽然變金殿景
◎程公府大樹隱英雄景
◎御書樓埋伏機關景（克寶靈林繪製）
◎禾草塔轉瞬變船景

03 華僑戲院（越南堤岸）

1939 年 2 月 27 日，月光明第一班於越南堤岸八里橋的華僑戲院演出。演員有小珊珊、鄧桂枝、儂非女、杜秀禎、少新權等。所附戲橋的特色在於加上了演員的時裝、戲裝照，令內容更加吸引。戲橋本身應是粉紅色，可惜因為歲月洗禮而褪色了。

戲橋背面，值得注意的是少新權年輕時和金牌的合照。少新權原名陳利權，廿一歲時，被聘請到美國舊金山登台，與蘇州麗、黃侶俠、西麗霞、衞少芳等合作。少新權位居小武，受到當地戲迷歡迎，獲贈重量級金牌，成為擁有「金牌小武」稱號的早期知名老倌。其後桂名揚、黃鶴聲等名伶赴美登台，皆獲贈金牌，以示受到戲迷尊重。

劇情本事

◀少權新橋之化裝▶

本開始敘奸相沈謙。將柏玉霜眞容。爲之顛倒。乃下詔勒選玉霜爲妃。時玉霜出下榜文。招求賢士。設計征劇鷄爪山。蕭羅焜重病。一方籌備應付。一方面誡令各人勿說與羅焜知道。

二本柏玉霜演至劫法塲。救得羅焜張勇上山。乃告一段落。三板。趕出轅門。以後直演至玉霜二次入裝入程府。御書樓上打死沈廷芳。柏文連賣女。乾德于惜玉憐香。沈謙感迫火焚書塔。玉霜遇救。九蓮池胡奎再施威。乃暫告結束。

控告天子不應逼選有夫之婦爲妃。玉霜關別狀後。命之先回。胡奎不允。大肆咆哮。幾將鷄爪山事情洩漏。玉霜不得已。命人曹愷四十

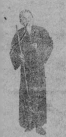

（陳少龍之化裝）

世襲魯國公程鳳之女。程咬金之耳孫也。月夜智丹青於花園。忽見有受傷之人仆入。視其劍柄府號。知是羅焜。乃決意收留。爲之療治傷體。及九門提督趕到。爲玉梅取出先王所賜之鐵圈嚇到。而玉梅心猶未足。恐沈謙開事騷擾。乃先發制人。具狀告沈謙。主使九門提督犯法。事於左都御史衙門。左都御史王一霜者。郎柏玉霜也。

玉霜扮作男裝入京。沿途見有選己爲妃之榜文。應招賢之儀。惟是腰纏將盡。乃遂投相府揭榜。腹。保地位居左都御史。及玉霜見玉梅之狀。乃發愨玉梅先回。玉梅去後。胡奎微至。聲控告霜朝天子。召拔民妻。張勇心

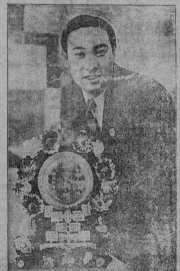

（譚麗娟的嬌姿）

初瘢。不可再受刺激也。誰料張勇快一時之口舌。竟羅焜得知。私逃下山。入京挽救嬌妻。路尚羅家。山前。祭奠先靈一番。爲九門提督發覺。追踪捉拿。嚇渾狐群狗黨。羅焜方。孽被捕。時有程天壽招。起胡奎出面飭。假扮山神

劇中人　常劇者
胡　奎……少新權開面飭
羅　焜……李松坡
柏玉霜……小珊珊
祁巧雲……儂非女
九門提都張廷棟……張耀華
程玉梅……鄧桂枝
乾德王……蔣世勳
謝　元……譚少清

劇中人　常劇者
王　坤……張煥星
張　勇……彭雪秋
栢文連……彭雪秋
沈廷芳……林少祥
沈　謙……陳少龍
玲　瓏……譚麗娟

◀少權新橋之化裝▶

——（名劇預告）——

◉鐵定正月初拾日（禮拜式）◉

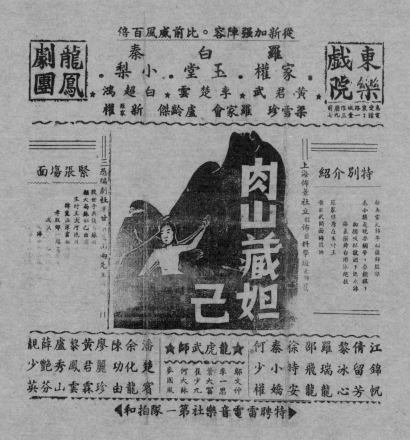

04 東樂戲院（廣州）

隨文所附戲橋是廣州惠愛東路城隍廟前的東樂戲院所刊發的。1947 年 1 月 28 日，龍鳳劇團在日場演《海角龍樓》、夜場演《肉山藏妲己》。龍鳳劇團三大台柱是白玉堂、羅家權、秦小梨。羅家權自 1920 年代末，已有「生紂王」稱號。《肉山藏妲己》也是秦小梨首本戲，令她有「生妲己」美譽。

廣州惠愛東路（今中山四路）的東樂戲院和香港的東樂戲院，沒有任何關係。廣州這所東樂戲院建於 1934 年，是單層建築，座位達二千個，有木椅、風扇設備。1954 年由廣州市文化局接管，1956 年增建演員招待所，以接待外地劇團為主要任務。1966 年改名為紅旗劇場，到了1990 年代，因為興建地鐵一號線，而全面拆卸。

「日場先演」賀壽大送子

馬牡濃浴
熱鬧諧艷
驚人社劇

演續 ═海角龍樓═

白玉堂
秦小梨
羅家權
三位的携手最新大傑作

特別 千軍萬馬皇陵漫朝景。
懷淚描情橋府破窰景。
新景 金鑾輝煌海角龍樓景。

時代小曲·十數徐支·悲揚動聽！
偉大佈置。科學燈光。立體配景！

劇情

白玉堂飾薛仁貴 英娥落難。終能一鳴驚人：
秦小梨飾鄉金花 傲成意外烟緣。
羅家權飾王茂生 如山寄子托妻：
李艷秋飾徐後女 諸嬌寶把鳥蜗惹禍。
白起明師飾丁山 孝女打老豆。
黃君武飾後主 李道善體親心。
梁雪初飾毛氏 代登王墀○不識遺骨肉親情○
氣壞人也○

初由薛仁貴際窮途，備工於柳家木廠，其時年近瓜蛇老工人，當得工回鄉，而仁貴則獨留廠中一夜仁貴勾割于服中遇柳小姐金花偕，不料金花將仁貴昏睡，不料金花惜，不料鬼見。而生情慾念命中，寒衣相贈，不料金花惜，不料鬼見。而生情慾念命中，寒衣相贈，不料巧雲外遊歸外父，全家團聚，在夜角鬼偏大員外父，全家團聚，在夜…

○演員表○
張仕貴 鄺飛龍
周太宗 新綠牡丹
唐太宗 盧敏後師
…羅麗娟後帥
…姜興組
…余化龍
御大娘 清…芳
夫人… 姜…仲
… 貴后…懷
尉遲…

△劇情

封王伐有蘇氏納，殷共和先緣，計破其外城，有蘇王外援紂紀，不覺一得莫展，乃徵妲己言，歡城士陣之回，紂死封王，封王大伐，歡洪為妲己所死，其故理力爭，臨未殘，殷洪其母、乃有世子之身，妲己慮破壞之而未得，乃有世子之身，妲己慮破壞之而未得，卒開其若正公子之恨，妲后股郊殷洪等，復建酒池肉林，歌舞，而殊開其若正公子之恨，紂王不聽，妲后股郊殷洪等，復建酒池肉林，歌舞，而股商覆滅之兆由此起也。

△演員表▽

辛相 … 白玉堂
殷郊 … 姜瑗
封王 … 羅家權
妲己 … 秦小梨
賈洪 … 黃君武
妲后 … 姜后

新綠家樹
盧敏綠
羅揚鏡
羅家會
秦小梨
黃君武
朗成 … 邝飛龍

：廣州市佛電東路九十號店興印刷所承印：

夜演 商末一段

肉山藏妲己

（編者 言）
商紂英烈 香港史劇
重金特配新景

世傳蘇妲己為冀州侯蘇護之女，甚而傳為狐狸精化身，風流妖嬈，殷紂乃昏，過去大小劇團，亦有根據以為上演者，陳謠一吳，編者為紂正觀家眼光千古烈女之蘇妲己呼冤起見，特搜集有關正史，勞及稗官野乘，彙而成編，蓋妲己以一女子之身，而能操縱握有偌爾國廣大人材鼎盛之商紂弄弄於股掌之上，卒陷至焚炒不復之地，而其國一旦顛覆之氣，非罪自烈，番其邪之，致其如淫媟，固為妲己所特炼，非風流不見妲己之貞烈，千古以下能有幾人哉。

本事

封王伐有蘇氏納，殷共和先緣，計破其外城…

☆ 龍鳳戲橋，1947 年（東莞圖書館藏品）

☆ 秦小梨、羅家權的電影版
《肉山藏妲己》

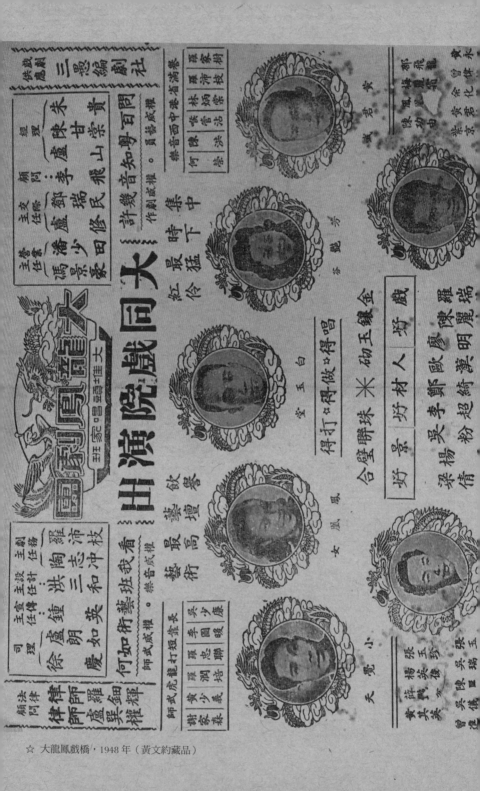

☆ 大龍鳳戲橋・1948 年（黃文約藏品）

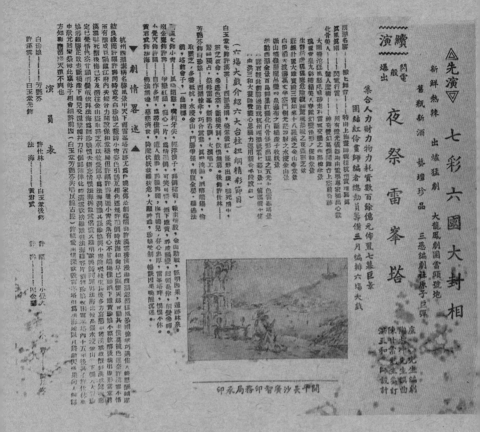

05 大同戲院（江門）

隨文所附戲橋顯示為 1948 年，大龍鳳劇團於大同戲院的演出。翻查網上資料，地點極有可能是位於江門、建於 1913 年的大同戲院。相信很多人估計不到，江門曾經有這所戲院存在。《夜祭雷峰塔》為芳艷芬的成名作，演員陣容：白玉堂（先飾許漢雲、後飾許仕林）、芳艷芬（飾白珍娘）、鳳凰女（飾小青）、黃君武（飾法海）、小覺天（飾許福）、廖金鷹（飾許壽）。

戲橋上罕見地列明十分全面的劇團架構，除了名伶以特別圖案烘托照片外，還清楚列出其他配戲演員、中西音樂名家、龍虎武師等，更有絕少觀眾會留意的法律顧問、司理、宣傳主任、設計主任、劇務主任、營業主任、交際主任、顧問、經理等，甚至戲劇供應方「三愚編劇社」。這些架構性的幕後工作人員，一般的戲橋都沒有提及。

中央戲院

民國三十八年
三月十二日廿一

下午一時半・日場
下夜八時正・夜場

座電話 二七五二零

芳艷芬　何非凡

朝氣蓬勃　非同凡响

陳容雄厚玉砌金鑲

陳月峯　徐碧蓮　張寶蓮　鄒曼儀　歐漢姬　英麗梨　鄧國英　吳楚城

（中樂）李焯容影叢　黃慶沃相手　許昭雲　吳振華　劉昌壽　陳文仲　許君漢

杜見楣　鄧少拾

（西樂）胡何蘇陳陳屈劉
禮華朗文
松士富天遠　佳埠　馮志芬　導演兼圖　陳卿冠

城金梁　珠龍白　天雲小　女星尾

演員表

開映時間
十二時半
二時半
五時三
七時三
九時三

明日起隆重獻映．五場

金仇兒……小崑倫驚天動地

金仇兒妹……芳艷芬

仇中人……當朝駙馬
非凡

仇夫人……英麗梨

仇大俠……小崑倫

金冰……小燕飛

凰英……鳳凰女

胡何光……陳翠屏

胡夫人……劉桂康

…白龍珠

仇少娣……梁金城

…林家儀

仇虎……鄒曼

胡碧鳳

…吳楚城

劇力千鈞動人心魄　新曲如林　銷魂蝕骨

★——一死報深情，誰云懷恨悲歌易、——

鴛鴦同火葬，孰謂從容就義難。——★

（本事）

何非凡說道：一曲斷腸歌，惆悵山河揮血淚！廿年家國恨，最難消受美人恩！情與孝的兩難全，忠與義的分水線！

這劇給你一個有力的解答！

芳艷芬說道：……

陳志芬最新傑作
陳冠卿精撰新曲

即晚隆重獻演

山河血淚美人恩

悲壯，熱情，香艷，愛國，富有刺激性的新劇

06 中央戲院

1949 年 11 月 23 日，非凡響於中央戲院演出新劇《山河血淚美人恩》，並且是何非凡、芳艷芬在香港第一次的舞台合作，劇務為馮志芬、陳冠卿。其戲橋背面還有翌日公映《樊梨花》的電影廣告。

中央戲院（Central Theatre）建於 1930 年，位於中環皇后大道中，座位有 1296 個。中央戲院首設電梯，並附設冰室，可讓看電影的觀眾享用不同設施，是十分現代化的戲院規模。中央戲院的開幕電影為劉別謙導演的《璇宮艷史》。很多著名劇團都在中央戲院上演過粵劇，如廖俠懷的《夢裡西施》、何非凡的《碧海狂僧》、任白的《英雄掌上野茶薇》等。戲院最後於 1971 年拆卸。

07 高陞戲園

1956 年 9 月 18 日，麗士劇團於高陞戲園（Ko Shing Theatre）首次公演《桃花女鬥法》，戲班按慣例在新戲前演《六國大封相》。高陞戲院位於皇后大道西，藉由重建而延續經營。高陞第一代的建築物由 1860 年代至 1927 年，重建後第二代由 1928 年營運至 1972 年，座位達 1722 個。

早期香港的粵劇大型班，多數於香港的高陞、九龍的普慶輪流演出，而且台期相當頻密。鏡花艷影、勝壽年、覺先聲、興中華、日月星、錦添花等省港名班，都曾經在高陞演出過。1950 年代末期，戲院業主李世華和李劍彬，以四百三十萬元，把戲院賣給豐順娛樂公司。豐順是何賢、許敦樂等合作組成的，主要在高陞上映左派機構及內地出品的電影。其後，高陞、普慶亦成為香港地區慶祝中華人民共和國國慶的主要場地。1972 年 3 月 15 日，高陞最後一天營業，結束了百年歷史的老字號。

☆ 非凡響戲橋，1949 年（阮紫瑩藏品）

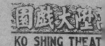
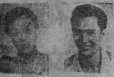

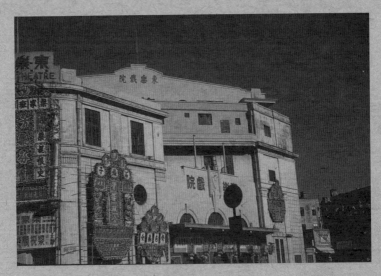

☆ 東樂戲院，1958 年

08 東樂戲院

1950 年代的戲橋絕少寫上年份，有些甚至沒有西曆和農曆日期對照。到了 1960 年代，某些戲橋的演出日期開始加上年份，讓觀眾十分明晰。1966 年 5 月 1 日，大龍鳳劇團在東樂戲院上演潘焯編劇的《蓋世雙雄霸楚城》。演員有麥炳榮、羅艷卿、陳錦棠、任冰兒、梁漢威、新海泉等。該戲橋清晰寫道：「一九六六年五月壹號。農曆丙午年閏三月拾壹。」

東樂戲院（Prince's Theatre）建於 1931 年，位於太子彌敦道與水渠道交界，座位有 1597 個。每有粵劇演出，戲院大門外和外牆兩側都樹立大型花牌，色彩繽紛，十分耀目。戲院於 1970 年拆卸，現今是聯合廣場的位置。

☆ 麗士戲橋，1956 年（阮紫瑩藏品）

第一流組織！
第一流新劇！
第一第一流劇！
一流配備！
流新備！
紅伶！

全場招待添盈陳之正正之盛

金牌第一屆

大龍鳳劇團頭台公演
即日三天日夜售票

經理：何少保 藝術：潘劇添
導演：羅家寶 梁艷卿 李寶倫 新海泉 麥炳榮

情奇折曲
鈞萬力劇

蓋世雙雄霸朝廷

王英儀威
鄧碧雲
名劇八甲大
演公點八晚艷奇袍甲絕情

(一) (二) (三) (四) (五) (六)
聲淚怒 寒情啟 深攻辭 至樂群 罄竹難 警番有
馬昆壯 宮異切 宮城爭 繼城金 罄鬼金 明匿宏
慷慨聲 慘心倫 繼風雲 承娘公 零罕罕 下罪宏
廢目冠 怨悔切 罄母罕 求求罕 不不你 刑罰死
同心發 金罄罰 兵殘罄 悔殘罰 你師國 邦畫志
王罄 罄罄 王罄 仇國 罄師死 志罄

唱做做工架
多采多姿

南北名師教授
武生武打全部由該團全體出品

經西樂樂領導
劉光裕
武生龍師北派
唐元根
幼生小武
陳少華

任冰兒
陳錦棠

☆ 大龍鳳戲橋，1966 年（阮紫瑩藏品）

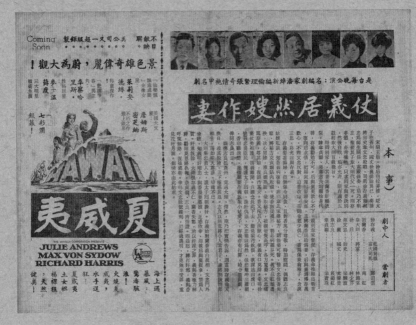

☆ 碧雲天戲橋，1968 年（阮紫瑩藏品）

09 皇都戲院

1968 年 2 月，鄧碧雲領導碧雲天於北角英皇道的皇都戲院演出。鄧碧雲反串任文武生，正印花旦是南紅，其他演員有梁醒波、梁寶珠、尤聲普、陸忠玲、林少芬、林錦棠、筱菊紅。劇目是潘焯新編《仗義居然嫂作妻》。鄧碧雲亦生亦旦，既可擔任花旦，又可反串為文武生。

皇都戲院（State Theatre）前身璇宮戲院（Empire Theatre），是港人欣賞古典音樂和西方歌舞表演的文化表演場地。皇都戲院已有超過 60 年歷史，是香港碩果僅存的舊式大戲院之一，獲一級歷史建築評級（按：2016 年，古物諮詢委員會審議五座建築物的歷史評級，包括皇都戲院）。以獨特的拋物線形狀的屋頂和立體浮雕設計著稱。它除放映電影之外，亦廣泛歡迎世界各地的表演藝術家入駐。皇都戲院於 1959-1997 年，由陸海通有限公司持有。2020 年 10 月，皇都戲院大廈成為香港歷來最大宗強拍項目，由新世界發展以底價 47.76 億元投得並統一業權。

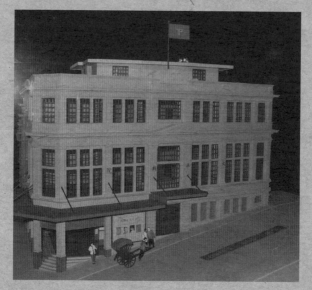

☆ 太平戲院的模型

10 太平戲院

太平戲院於 1904 年落成，1907 年起由源杏翹接手經營，最後一任院主源碧福是源杏翹的孫女。源杏翹是香港著名實業家，他開辦的太安公司，旗下有寰球樂和樂中樂等戲班，薛覺先早年便在寰球樂擔綱演出，由此成名。後來源杏翹又出資創建了太平劇團，由馬師曾組班並主演。

太平戲院（Tai Ping Theatre）於 1932 年重建，添置有聲放映機，放映中西名片，令這所粵劇戲院兼具電影院的功能，見證電影由默片到有聲、由黑白到彩色的發展歷程；同時，戲院座位增至約二千個。戰後香港電影事業發展蓬勃，粵劇電影也迅速發展，但粵劇演出則於 1960 年代末陷入低潮，加上電視普及、戲院行業競爭激烈等因素，太平戲院最終於 1981 年停業。戲院拆卸後改建為華明中心。

所附戲橋是 1970 年 10 月 29 日，大龍鳳演出名劇《銅雀春深鎖二喬》，這是麥炳榮的首本戲。太平的座位依然保持該院特色，提供十三種選擇：大堂前、大堂東西、大堂中、大堂後、後座前、後座中、後座後、廂房、特等前、特等後、超等前、超等中、超等後。

太平戲院

香港．大道西　電話：二四六二八四七

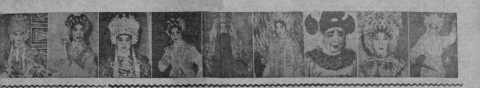

夜場景價

位置	價錢
大堂前	十二元八
大堂東西	九元八
大堂後	八元六
後座前	七元五
後座後	五元五
廂房	三元九
特等前	四元九
特等後	五元九
持等後	七元九
超等中	八元九
超等後	四元正
超等後	三元正

○院期關係．祇演七天○

星期	劇目
廿三晚星期五	鳳閣恩仇未了情
廿四晚星期六	清官錯判香羅案
廿五日星期日	百戰榮歸迎彩鳳
廿七晚星期二	十年一覺揚州夢
廿八晚星期三	寶劍重揮萬丈紅
廿九晚星期四	箭上胭脂弓上粉
星期一晚	銅雀春深鎖二喬

每晚公演一套

彩好戲

台柱出齊

落力唱做

部全

套套精

每晚公演

金漆招牌．長期班霸

每晚一套．台柱主演

大龍鳳劇團

每晚準時八點開鑼

經理　何少保

傳統的招牌藝術優秀　看鼎鼐牌容威

任冰兒
李鳳
李龍
袁立祥
蔡麒麟
高麗
鳳凰女
麥炳榮

導中樂領
江牛
譚定坤
馮華

今晚正時八點全體台柱落力主演

銅雀春深鎖二喬

今天日戲一點半全體台柱落力主演

刁蠻元帥莽將軍

銅雀春深鎖二喬

（本事）

（演員表）

周瑜	麥炳榮
大喬	鳳凰女
小喬	林家聲
趙雲	袁立祥
曹操	劉國偉
諸葛亮	譚定坤
孫權	張國偉

▲特點▼

一、二、三、四

刁蠻元帥莽將軍

（本事）

（演員表）

楚玉	蔡炳榮
翠君	鳳凰女
母后	仇母
文龍	譚定坤
寶劍	袁立祥

（演員表）

蔡炳榮
鳳凰女
仇母
文龍翠

天白二喬　文錦君

11 香港大舞台

1971 年 10 月，富有商機智慧的班主何少保，首創雙班制，在粵劇低潮下創造了票房連滿的佳績。觀眾只要購買一張戲票，就可以在一個晚上，同時看到兩個戲班演出。他旗下的大龍鳳、慶紅佳，做完皇都一個台期後就到香港大舞台做第二個台期。

香港大舞台（Hong Kong Grand Theatre）位於灣仔皇后大道東，建於 1958 年，座位有 1243 個。1976 年，香港大舞台拆卸，現址改建為合和中心。

所附戲橋為 1972 年 12 月，大龍鳳、慶紅佳以雙班制形式，在香港大舞台演出。大龍鳳首演《黃飛虎反五關》，這是根據白玉堂名劇改編而成的。大龍鳳有麥炳榮、鳳凰女、尤聲普、艷海棠、劉月峰、符小萍、李龍，慶紅佳有羽佳、南紅、梁醒波、李香琴、關海山、袁立祥、李鳳。一個晚上演兩班的名劇，劇本的場次需要大幅刪減，所以特邀胡章釗擔任司儀，介紹劇情。對當年的觀眾而言，是一種十分新穎的創舉。

☆ 大龍鳳慶紅佳戲橋，1972 年（許釗文藏品）

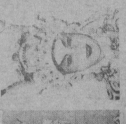
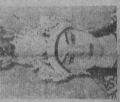
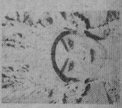
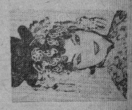

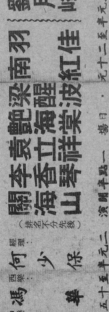

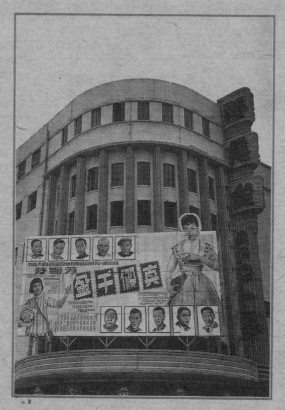

☆ 新舞台戲院，1955 年

12 新舞台戲院

新舞台戲院（Apollo Theatre）建於 1953 年，位於九龍深水埗青山道與東京街交界，座位有 1572 個，其後於 1977 年拆卸。開幕初期，戲院宣傳耗資三百萬，擁有全面機械化設備，除了冷氣設備、沙發座椅，更有旋轉射燈、升降佈景電梯、電動換景幻燈、全面複式擴音等先進設施。

1972 年 7 月和 12 月，五王劇團在新舞台公演，演員有：鄧碧雲、新馬師曾、陳錦棠、靚次伯、梁醒波、譚蘭卿、任冰兒。此組合大受戲迷歡迎，因為有武狀元陳錦棠、二幫王任冰兒，而譚蘭卿的金嗓玉喉，享譽多年，以擅唱小曲聞名，號稱小曲王。演出劇目為《十八羅漢收大鵬》、《風流天子》、《胡不歸》、《周瑜歸天》、《萬惡淫為首》。所附戲橋是 1972 年 12 月 22 日的演出，二幫花旦換上梁少芯。

☆ 五王戲橋，1972年（潘家璧藏品）

普慶戲院　一九七二年十一月一日起　一連七日八場盛大公演

雛鳳鳴粵劇團

李衆勝堂藥廠贊助

新編名劇

桂枝告狀火燒天

陳錦棠

南鳳

張麟麟

陳南賓劉黃陳鄧新李
雛鳳　雲泉　寶瑩　醒波　君劍麒　雲泉　錦棠

編劇：潘焯

中樂：高根　西樂：麥惠文

新海泉

橋段新鮮・劇情緊湊・連貫演出・絕不冷場
名班佳倡・落力唱做・包你賞心悅目
一流音樂・拍和新腔・令你蕩氣迴腸

陳少棠

李寶瑩

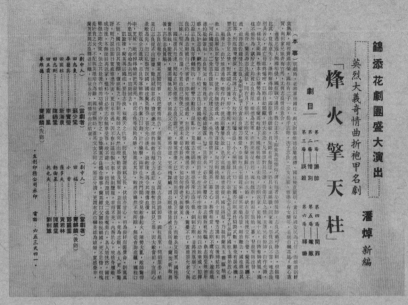

☆ 錦添花戲橋，1972 年（阮紫瑩藏品）

13 普慶戲院

普慶位於油麻地彌敦道和甘肅街交界，數次重建，營運了差不多一個世紀。第一代稱為普慶戲園，由 1902-1928 年；原址重建為第二代普慶戲院（Po Hing Theatre），由 1929-1955 年；第三代普慶戲院（Astor Theatre），由 1957-1987 年；第四代藏身於普慶廣場內，成為迷你影院的普慶戲院（Astor Classics Cinema），則由 1990-2000 年。第一代至第三代普慶，是粵劇、京劇、潮劇等的演出舞台。1987 年，戲院拆卸後，改建為逸東酒店和普慶廣場。

所附戲橋為 1972 年 11 月 1 日起，錦添花劇團演出新劇《烽火擎天柱》，一連七日八場。雖是單紫色印刷，但配上白書紙，顯得十分優雅。「錦添花劇團」的字體下以線條烘托出立體感，劇目「烽火擎天柱」則以另一種書法來呈現。

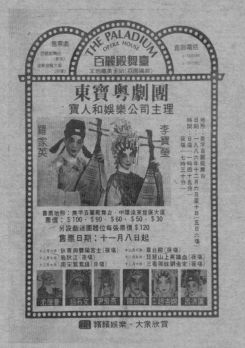
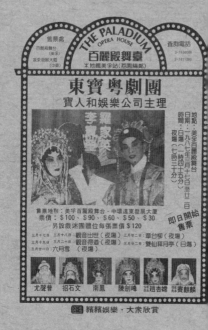

☆ 東寶戲橋，1986、1987 年（徐嬌玲藏品）

14 百麗殿

百麗殿（The Paladium）位於荔園遊樂場內，擁有堂座 649 個，樓座
353 個。荔園遊樂場，原址位於荔枝角灣，1949 年 4 月 16 日開業，曾
是香港規模最大的遊樂場。最初設有三個山泉游泳池，並有濱海泳場。
1961 年，邱德根購入荔園，增設「宋城」。1980 年代，增建兩所戲院，
一為百麗殿，另一為寶麗宮。百麗殿專營粵劇演出，造就了許多新穎組
合，如伍艷紅和鄭幗寶，文千歲和李香琴，文千歲和盧秋萍等，吸引眾
多戲迷前往觀劇。

1970 年代，李寶瑩和羅家英開始了長期穩定的合作，出演《蟠龍令》、
《章台柳》、《活命金牌》、《鐵馬銀婚》等名劇。1980 年代在勵群劇團，
他們又出演《李娃傳》、《洛神》、《西園記》等。李寶瑩因為擅唱花旦王
芳艷芬的「芳腔」，又懂得發揮個人特色，很受觀眾歡迎。隨文所附兩
份戲橋是 1986、1987 年羅家英、李寶瑩於百麗殿的最後舞台合作演出，
班牌為東寶粵劇團。他們最後演出的新劇為《觀音出世》和《觀音得道》。

☆ 利舞臺為保良局百週年紀念籌款演出地點，
1977年（保良局歷史博物館藏品）

15 利舞臺

利舞臺（Lee Theatre）於1927年2月10日開幕，地址是銅鑼灣波斯富
街。它擁有60呎闊的舞台，還有40呎闊的旋轉舞台。舞台兩旁掛上對
聯：「利擅東南萬國衣冠臨勝地，舞徵韶護滿臺簫管奏鈞天。」利舞臺
有西方劇院的外觀，糅合中西之美；院內裝飾華麗，舞台上方有精緻的
龍鳳雕刻。圓形穹頂的直徑為80呎，糅以漢朝風格紋案，中央懸掛大
型宮燈，綴以絲緞。由啟業至結業，六十多年來，娛樂演出在利舞臺從
未中斷。利舞臺於1991年拆卸，重建為利舞臺廣場，則成為購物熱點。

所附戲橋是1990年3月，千群粵劇團第二屆公演，由文千歲、王超群
新組合演出。王超群以紮腳戲聞名，此屆演出《高君保劉金定大破火龍
陣》等。此後每次演出，王超群都例必被主辦單位要求演出紮腳戲。

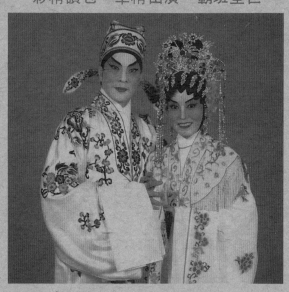

阮兆輝

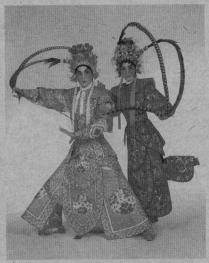

蕭仲坤

李鳳　　**文千歲**　**王超羣**　　**尤聲普**

文千歲　王超羣　尤聲普　鄧榮樂　衞青　呂洪廣　葉麗明　葉文笳　李嘉鳳　蕭仲坤　李鳳　阮兆輝

◄ 情商 ► 客串 何偉凌

廿三晚：桃花湖畔鳳求凰
保証好戲、請勿錯過

廿四晚：梁祝恨史
(鐳射特景)新劇本(山伯臨終主題曲)

廿五日：王寶釧
(文千歲首本名劇)

晚：白蛇新傳
(文千歲唱做創新‧認真好戲)

廿六晚：花落江南廿四橋
(文千歲精華戲寶)

名編劇家　私營房大唱主題曲
探營房大唱主題曲

廿七晚：高君保
　　　　劉金定　大破火龍陣

阮眉參訂
脚本打北派展才華
縈大打北派展才華

廿八晚：朱弁回朝
(文千歲拿手好戲)

廿九晚：白兔會
(文千歲王超羣拍檔薔菇)

顧　問：黃夏惠
經　理：林克輝
中樂領導：宋錦榮
西樂領導：劉建榮

舞台監督：陳昌
總務：諸森
武術指導：許君漢
服裝：復興公司
佈景：廣興公司

‧鐳射特景‧巨資大製作‧

121

從戲橋看
票價變遷

01 廣州抗戰早期，以座位分設不同票價

隨文戲橋是 1938 年 5 月 10 日廣州海珠戲院編印的《海珠大舞台劇刊》。此時正值日本侵華，日軍的戰機隨時空襲轟炸廣州市區。警報一響起，戲院就立即停演，市民只能躲到防空洞暫避。到了 10 月，廣州淪陷。

戲橋封面是玉馬男女劇團的演出資料，演員有新馬師曾、譚玉蘭、古耳峰、譚少鳳、袁準等。可以看到有多種票價，根據朱國源解釋，海珠戲院共有三層座位，所以區分為不同票價，大概於 1928 年已有這種制度。按這份戲橋的夜場票價來看，地下大堂前為海珠位（壹元壹），大堂後設嘉禾位（三毫）；二樓前座為廂房（捌毫），後座為散廂（伍毫）；三樓有木板和鐵絲網置於中央，劃分為兩區，互不相通，一為男共和（壹毫半），另一為女共和（壹毫半）。

02 越南戰前戲橋的越南文與越南幣

1939 年 3 月 11 日，在越南檳椥的中央大戲院，月光明第一班上演《雙妃井》。主要演員有小珊珊、鄧桂枝、儂非女、陳少龍、譚少清、林少祥、張煥星等。對應戲橋的背面有越南文介紹，可能為了方便越南華裔觀看。門票採用越南貨幣，夜場：小童毫半、木椅三毫、頭等五毫、超等八毫、廂房一元；日場：小童一毫、木椅二毫、頭等四毫、超等六毫、廂房八毫。

所附戲橋是檳椥省的，這個地區的粵劇資料非常罕見。檳椥在越南語是「竹埠」的意思，乃越南湄公河三角洲的一個省。檳椥省北接前江省，西接永隆省，南接茶榮省，東臨南中國海。前江流至檳椥省後分成四條支流，兩條包圍檳椥省，另外兩條貫穿其中。檳椥省地勢平坦，東南方和西北方海拔高度僅差約 3 公尺，平均海拔約 1.25 公尺，常江水氾濫。若不是戲橋的存在，很難想像 1930 年代的粵劇，在越南是那麼受到歡迎。

◎日場價目◎
超等……六毫
頭等……四毫
木椅……二毫
小童……一毫

◎夜場價目◎
廂房……一元
超等……八毫
頭等……五毫
木椅……三毫
小童……毫半

（梆）（梘）

中央大戲院

●月光明第一班●

是晚先演　特別　六國　大封相

香艷詼諧・威武十分・鋼鐵一般硬性國防皇劇

●全副特別金線顧繡新箱　●特色電光機關配景

雙妃井

藝壇虎將梁心鑑編演

寫雙妃井未公演前◎

小珊珊　彭雪秋　林少祥　曾怪人　馬錫鴻
鄧桂枝　譚少清　張煥星　孔聖亡　陸劍齊
儂非女　陳少龍　杜秀貞　黃少珠　羅家法　崔鳳蓮

主演　拍演

◎寫雙妃井未公演前◎

雙妃井就是胭脂井，故事的內容，描寫當年隋兵伐陳，而陳後主獨醉
生夢死，終日逐酒徵歌，依戀其兩個美人妃子（張麗華）（孔貴嬪），隄
歌達旦，及至兵臨城下，進逼宮幃，始倉皇奔避，携同二妃藏於井底
，卒之國亡而身被擄，愛妃屬於他人，此劇乃應時名劇，同時指示我
們在娛樂當中，毋忘國難，諸君臨場，請細心研究。

是晚特煩

譚少清飾陳後主：他是個沉迷酒色的昏君，終日成好樂人醇酒，敵人侵犯他不抵抗。祇求同前安逸。妄想和平。卒至城破國亡。携二妃於井底。鬧出空前笑話。

彭雪秋飾徐子建主：他是個愛國英雄。誓死抵抗。血戰幾番。大演鐵公鷄北派絕技。歸家與其妻（蟹昌公主）泣別。破鏡重逢。後來行刺隋煬廣。活現英雄本色。

林少祥飾廣幸：寫兵顯武。統兵歐殺鄰邦。真可怒。後來被宣勸宮主。弄至他父子為之顛倒。

小珊珊飾宜華宮主：屢次陳兄。而兄執迷不悟。竟連己被擄進身隋宮。運用奇謀弄至隋煬父子為之顛倒。

鄧桂枝飾樂昌宮主：破鏡別夫。鼓勵英雄。有出類拔萃底表演。

張煥星飾袁憲：丹心保國。活現忠良本色。

☆月光明第一班戲橋，1939年（朱國源藏品）

劇
情

陳後主寵愛龔貴嬪孔貴嬪。終日召集一班文士
後宮美人。宴樂御園，置國事於不顧。隋楊廣知
陳後主荒淫。乃興兵伐之。連意陳國幾要塞。
兵臨城下。宮主陳宜華陳樂昌胥馬徐子建。忠臣袁
憲。屢勸後主發兵抗敵。而陳樂昌夫耽於逸樂。妄欲
與敵言和。及京師陷。隋兵殺進宮幃。陳後主慞攜
其二愛妃。逃至御園。藏於胭脂井底。但避無可避。
卒為隋兵所擄。而宜華及樂昌宮主。亦先後作態
悅宜華貌美。隋楊廣一見傾心。同時隋父帝亦愛
華。納為偏妃。楊廣大志。因此遂發生逆倫之事。
文帝被弒。楊廣登位。賜宜華同心結為典妃。
事為樂昌相遇。後來樂昌被逼退為尼。宜華被謫宮后
途開樂昌相遇。後來樂昌病染毒身。宣華愁詢其意
同往庵中。迎回宜華。但半途被徐子建所刺客。陳後
而子建被捉。以後演全庵前刺客。陳後
主現
形。此劇方告結束。

劇中人	當劇者
陪楊廣	林少祥
徐子建	彭里秋
陳俊主	譚少清
宜華宮主	小珊珊
樂昌宮主	鄧桂枝
袁憲	張煥星
老太監	張延弼
陳父帝	陳少龍

劇中人	當劇者
蕭后	蕭非女
孔貴嬪	張麗華
韓擒虎	孔貴嬪
甲老軍	賀延弼
黃少珠	馬錫鴻
梁有女	杜秀良
孔皇仁	曾怪人
尼姑	儂非女

NGUYỆT QUANG MINH

Bạn hát quảng đông khai diễn tại rạp Trung - ương Bến tre

Chương trình đêm thứ bảy 11 Mars diễn tuồng

SONG PHI TINH

Là một sự tích ông Trần-hậu-Chúa vì mê sa tửu sắc, chẳng kể việc nước
ang dâm vô độ, đến khi giặc đến tận thành, thì dắt hai ái phi của ông mà
n dưới giếng, nhưng quí ngài muốn biết kết cuộc ra sao xin dời gót đến
m thì rõ.

Đào và Kép của bốn ban tổng cộng có hơn 50 người đều là đã từng nổi
nh tiếng bên Trung quốc.

Hôm rày hát tại Saigon, Cholon đều được công chúng hoan nghinh kịch
t, y phục toàn là đồ mới, sơn thủy gần trăm bức, thiệt là không có bạn hát
ảng đông nào bì kịp. Nay đến diễn tại đây là trong một thời gian mà thôi,
còn phải đi nhiều nơi khác.

Giá tiền chỗ ngồi

Ban ngày:		Ban đêm:	
Phòng riêng . . .	0$80	Phòng riêng . . .	1$00
Hạng nhứt . . .	0.60	Hạng nhứt . . .	0.70
Hạng nhì . . .	0.40	Hạng nhì . . .	0.50
Hạng ba . . .	0.20	Hạng ba . . .	0.30
Trẻ em . . .	0.10	Trẻ em . . .	0.15

ốn «Sách học tính bàn toán một mình» của M. Hà-thủ-Văn in gần xong, quí ngài nên đón
mua, sách viết dễ hiểu mua về tự học khỏi cần thầy

☆ 芳艷芬、陳錦棠

03 香港 1950 年代初的連稅票價

錦添花是陳錦棠的長壽班牌。1949-1950 年，他率領錦添花，演出無數新劇。每屆的正印花旦都有所不同，紅線女、羅麗娟、鄧碧雲、芳艷芬輪流上場，戲迷都樂意捧場。

1950 年 9 月 28 日，錦添花上演《血掌紅蓮》。所附戲橋背面有唐滌生繪畫的人物造像。高陞戲院的夜場票價連稅，分為高陞位（八元九）、東西位（四元七）、廂房位（四元七）、二樓位（三元半）、超等位（三元）、三樓位（壹元二）等。當時大型班如非凡響、新馬、新聲等，最貴票價都是八元九。

04 內地「鉅額門票」與第一版人民幣

1951 年 1 月，馬師曾、紅線女的紅星劇團第二屆，於廣州太平戲院演出。十分有趣的是門票的價錢，夜場四千至二萬五，日場三千至二萬。

筆者最初以為是 1948 年使用的金圓券，但收藏家朱國源說，應該是發行第一版的人民幣，一萬元等於後來的一元。這種「鉅額門票」的戲橋，還是生平第一次看到。希望讀者也可從本書的不同時代、不同地點的戲橋，發現背後隱藏的故事。

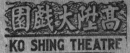

錦添花劇團

高陞大戲園　KO SHING THEATRE
售票處 二七一八號　票房 二二一一九號

日戲‥火雁啼鶯

日場
火雁啼鶯

港九尾台　最後四天

陳錦棠　芳艷芬　李海泉　徐人心　黃千歲

陳錦棠　芳艷芬　白龍珠　衛明心　李海泉　歐金姬　小金剛　徐人心　黃千歲

陳玱玲　羅錫海　岑烈夫
演

掌血‥台戲
臨別回眸
夜（祝建）價

唐滌生

北派武師
劇務指揮

提場藝員

吳粉超　黃千年　李秋雲　李少康臣　余虎臣

劇刊‥中華民國卅九年九月廿八日（星期四）農曆庚寅年八月十七日

唐滌生君第三部傑作

『菱花夢』是錦城對觀眾的見面禮，有目共賞！

『血掌紅蓮』是對觀眾的暫別禮，隆重可知！

錦城中沒有草率作品！——每一部都有留存價值！

即晚仍連續盛大演出

用辣酸亨　慘材　故事

刻劃人間　最殘酷　忍事

用盡　殘慘　忍事

血掌紅蓮世

☆ 錦添花戲橋，1950 年（黃文約藏品）

☆ 紅星戲橋，1951年（朱國源藏品）

05 澳門1950年代初的澳幣票價

1951年，桂名揚乘坐遊輪由美國回到香港。1951年10月至1952年2月，桂名揚參加了寶豐劇團第一至三屆，和羅麗娟、廖俠懷、白玉堂、任劍輝、白雪仙等合作。寶豐的班主是澳門殷商何賢。其後，桂名揚往新加坡、大馬（吉隆坡）、越南等地演出。

1952年2月9日，寶豐劇團由香港來澳門演出，地點在澳門清平戲院，陣容有桂名揚、羅麗娟、廖俠懷、梁素琴、黃超武、謝君蘇、英麗梨等，劇目則是唐滌生新編《火鳳凰》。戲橋上說「全台新戲大減座價」，票價以澳幣計算，日場：前座（三元）、中座（二元）、後座（一元二）；夜場：前座（五元半）、中座（三元半）、後座（二元）。

06 越南1950年代的越幣票價

1954年5月10日，在越南堤岸的中國戲院的大金龍班，由演員羅劍郎、秦小梨、梁素琴、廖金鷹等演出《金龍萬勝刀》、《歌唱麗春花》、《揮戈填恨海》等劇目。這個戲院是香港演員往越南演出的熱門地點之一。

羅劍郎、秦小梨都是越南班主從香港邀請來登台的，而原本在該越南戲院發展的梁素琴、廖金鷹等劇團成員就由正主變成副車，輔助每次來到登台的香港老倌。這種情況是為了減低班主的營運成本，在馬來西亞、新加坡等地都普遍存在這種運作模式。於是梁素琴、廖金鷹等班底，就和許多著名老倌合作過，還有諸如白玉堂、羅麗娟、李海泉、任劍輝、白雪仙等。

戲橋上的門票分為夜場：大堂前座（85元）、大堂中座（60元）、超等（45元）、特等（35元）、頭等（25元）、木椅（10元）；日場：大堂前座（60元）、大堂中座（45元）、超等（35元）、特等（25元）、頭等（15元）、木椅（7元）。日場比夜場較為便宜，供戲迷選擇的價位，可算是多元化。

寶豐劇團

TEATRO CHENG PENG
9 a 15 DE FEVEREIRO DE 1952 Anto Chinês "FOU FUNG"

☆ 鑽石班霸 ☆ 捲土重來 ☆

觀眾電召交來號☆求重慰問慰勞☆低為慰勞特將座價廉減

☆全台貢獻☆
☆最新巨劇☆

定座電話七八五

廖俠懷　羅冠聲　謝君武　黃超蘇　英麗梨　梁素琴　羅麗娟　桂名揚

邱五兒　何少珊　陸劍鴻　黃希雲　張明月　白燕萍　林少坡

龍虎武師
王惜儂　溫華生　林澤松　水米九

白衣郎　譚妙兄　袁立陽　姚綺雲　李寶倫　江依伏　葉俠風　林忌祥　陳紫蘭　港志坤　譚安坤　白容天

龍虎武師
馮霜霜　鄭康賽　見明黃當

酬謝貴客

全台新戲大減座價

在志不錢

一九五二年二月九日（星期六）壬辰年正月十四日劇刊

今晚提前七點半先演

七彩六國大封相
續演唐滌生君新編
文藝言情巨傳
火鳳凰

揭寫階級戀愛的偉大
而將進到情侶間一段血海寬仇！
劇神聖愛情的真理，
而遠留着主僕間一頁愛河恨史！
奴隸是不是遠沒有權利？
是不是永遠沒有自由？
愛情是不是香醇的苦酒？
是不是有裹夜的毒藥？

▼劇情▼

桂名揚唱主題曲：
『斷頭台上別離魂』

羅麗娟唱主題曲：：
『斷腸辭』

明晚
台柱
日主台柱
戲演
快將公演

皇姑嫁何人

武俠
明晚主演
猛劇

女媧煉石補青天

首本連演
劇情動人
四支
主題曲

趙子龍

三國史劇精彩事蹟
袍甲輝煌熱鬧緊張

偉大非常

☆ 寶豐戲橋，1952 年（桂仲川藏品）

1
3
5

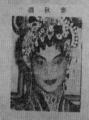

☆ 興中華戲橋‧1959 年（阮紫瑩藏品）

1 3 6

07 香港籌款活動的票價情況

天德聖教安老院是為老弱無依者而建立的，設在沙田大圍白田村。1959年3月13-27日，一連十四天，為了擴建院舍而進行一連串籌款活動。籌款地點就在九龍麥花臣球場。

所附戲橋是1959年3月25日，興中華劇團為籌款而公演夜場《慈雲太子出世》。演員有白玉堂、陳露薇、何驚凡、英麗梨、新廖俠懷、羅家權、張醒非等。戲橋背面除了介紹劇情及主要演員外，還有一個特別的「擅寫隸書」廣告。夜場票價為中座（三元五角）、後座（二元五角）、東西（二元）、普通位（一元）。由於不是在戲院演出，門票遠比戲院便宜。當時大型班，在戲院最貴票價都是八元九。

08 新加坡1960年代的新幣票價

新加坡的國家劇場，於1963年8月8日由元首英仄尤素夫主持開幕典禮。國家劇場位於皇家山山麓下，場內有三千多個座位，是新加坡嶄新的文化藝術中心。1966年1月1日，新馬劇團是第一個於國家劇場演出的粵劇團；團員有新馬師曾、吳君麗、陳錦棠、英麗梨等。

1967年10月31日至11月13日，大龍鳳劇團也於國家劇場公演，劇目有《蓋世雙雄霸楚城》、《莽漢氣將軍》、《一劍雙鞭碎海棠》等。票價為新加坡幣8元、6元、4元、2元。此外，大龍鳳班主何少保表示，團員共五十餘人，除了有麥炳榮、陳錦棠、羅艷卿、任冰兒、靚次伯、梁家寶等演員，還包括中西樂隊樂師、服裝、道具、佈景等。劇團共兩百餘箱的物資，需要租用輪船由香港運來。此台演罷，他們便移師到吉隆坡星光戲院繼續演出。

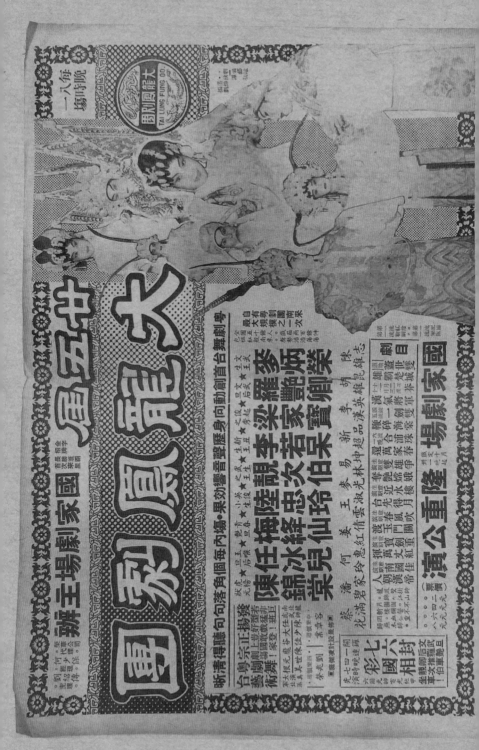

☆ 大龍鳳戲橋．1967 年（阮紫瑩藏品）

☆ 金滿堂戲橋·1987年（徐嬌玲藏品）

09 香港 1980 年代的惠民票價

北角大會堂，又稱陳樹渠大會堂，於 1970 年代落成，為北角街坊福利事務促進會及香港東區婦女福利會兩個非牟利組織所持有。會堂面積八千多呎，設有八百個座位，一直租借給該地區人士及慈善團體舉辦粵劇欣賞及各類文娛活動。

所附戲橋是 1987 年 1 月 29 日至 2 月 3 日，金滿堂粵劇團公演。演員有梁漢威、譚詠詩、關海山、趙杏嫦、招石文、高麗、何志成、何文煥等。劇目有《金槍岳家將》、《白兔會》、《紅樓金井夢》、《李仙刺目》等。門票為 80 元、60 元、50 元、30 元、20 元等，可謂價廉惠民。與九龍的百麗殿比較，當時百麗殿的最貴票價可以去到 120 元。

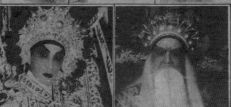

新麗聲劇團

陳劍聲　吳君麗　新海泉　新劍郎　招石文　蕭仲坤　南鳳
李嘉鳳　劉劍雄　林...

演出劇目：

- ◎13號夜場　名編劇家陳冠卿　新編宮幃袍甲威武名劇　碧血洒郎腰
- ◎14號夜場　雙仙拜月亭
- ◎15號夜場　百花亭贈劍
- ◎16號夜場　雷鳴金鼓戰笳聲
- ◎17號日場　龍鳳爭掛帥
- ◎17號夜場　白兔會
- ◎18號夜場　無情寶劍有情天
- ◎19號夜場　碧血洒郎腰

1988年 1月13號至19號 新光戲院 隆重

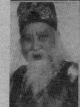

碧血洒郎腰　13號及19號公演

雷鳴金鼓戰笳聲　16號公演

白兔會　17號夜場公演

龍鳳爭掛帥　17號日場公演

百花亭贈劍　15號公演

雙仙拜月亭　14號公演

無情寶劍有情天　18號公演

☆☆　票價：$120　100　80　60　40　☆☆
十二月三十號起新光戲院預售各場門票
日場　1時45分　夜場　7時45分

☆ 新麗聲戲橋，1988年（徐嬌玲藏品）

10「不容錯過的亞洲體驗」之新光觀劇票價演變

新光戲院成立於 1972 年，位於港島的北角區，四通八達。戲院有一個劇場和一個電影院，分別能容納 1033 名及 108 名觀眾，劇場同時亦可當作大型電影院使用。

1988 年 1 月 13-19 日，新麗聲劇團於新光戲院演出《碧血灑郎腰》、《雙仙拜月亭》、《百花亭贈劍》、《白兔會》等名劇。演員有陳劍聲、吳君麗、新海泉、阮兆輝、南鳳、蕭仲坤等。依當時戲橋，票價為 120 元、100 元、80 元、60 元、40 元等。

在 2009 年 11 月的美國《時代雜誌》網站票選中，到新光戲院欣賞傳統粵劇入圍二十五項「遊客不容錯過的亞洲體驗」中的第七位。此時票價已達當年的三四倍，以 2010-2020 年來看，頭等票價介於 320-480 元之間，視乎戲團的號召力而定。

11 香港 1990 年代政府轄下地區會堂票價

北區大會堂、沙田大會堂、荃灣大會堂都是位於新界，屬於康樂及文化事務署的管理場地。粵劇演出多數於演奏廳舉行，為新界居民提供了不少文化節目。

1990 年 8 月 18-19 日，以及 8 月 26-27 日，由區域市政局主辦，漢風粵劇團演出，演員有梁漢威、尹飛燕、朱秀英、賽麒麟、陳嘉鳴、何文煥等，劇目包括《鐵馬銀婚》、《新梁祝》、《胭脂巷口故人來》。票價為 30 元、50 元、70 元，日校學生及六十歲以上觀眾半價優待。由此可見，政府轄下粵劇演出收費低廉。

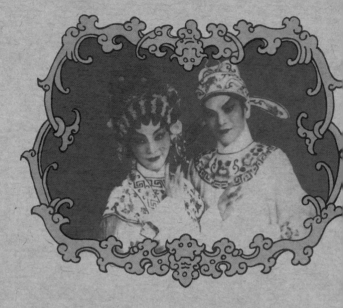

漢風粵劇團

北區大會堂演奏廳
九〇年八月十八日（星期六）
晚上七時三十分
鐵馬銀婚

沙田大會堂演奏廳
九〇年八月十九日（星期日）
晚上七時三十分
新梁祝

荃灣大會堂演奏廳
九〇年八月二十六日（星期日）
晚上七時三十分
胭脂巷口故人來
九〇年八月二十七日（星期一）
晚上七時三十分
新梁祝

尹飛燕　　　梁漢威

票價：$30　$50　$70
日校學生及六十歲或以上觀衆半價優待

門票現已於北區大會堂、沙田大會堂、
荃灣大會堂及各城市電腦售票處公開發售。
（北區大會堂之即塲門票則只於該表演塲地發售）
訂票電話：734 9009
查詢：671 4400(北區大會堂)　414 0144(荃灣大會堂)
694 2536(沙田大會堂)
節目如有更改，以區域市政局最後公佈爲準。

區域市政局主辦

☆ 漢風戲橋，1990年（徐嬌玲藏品）

朱秀英

賽麒麟

陳嘉鳴

何文煥

新秀演員：

吳煒康	吳麗儀	趙笑珍
袁鴻進	吳敏華	郭雪玲
李俊材	陳錦玉	駱麗冰
裴嬋蘭	何桂萍	彭惠君

暨數十演員聯合演出

劇情簡介

鐵馬銀婚 編劇：蘇翁

元末，羣雄烽起，北漢王陳友諒與吳王張士誠結爲姻好，
約分兵夾攻金陵朱元璋。陳友諒遣大將胡藍往姑蘇迎親，
爲朱元璋軍師劉伯溫設伏，擒獲張士誠之子張仁，勸降胡藍，
另命大將華雲龍冒充張仁前往詐親，並與銀屛公主成親。
婚後夫妻恩愛異常，及友諒引兵襲金陵，於梨山中伏，全軍
盡歿，雲龍倒な追擊，殺友諒，銀屛聞訊趕至，欲報父仇。
雲龍愛妻情切，甘引頸就戮，銀屛又豈忍下手⋯⋯⋯⋯

新梁祝 編劇：阮眉

「梁山伯與祝英台」乃中國民間一個最美麗的愛情故事，
考其淵源，有謂始於晉末，最早見於梁元帝所作之金樓子。
唐朝人記載有「義婦祝英台與梁山伯同冢」，及宋代始衍生成
「化蝶」之説，由是觀之，千多年來「梁祝」故事輾轉流傳，
其間潤飾豐富，已不知凡幾。故是次漢風編演「梁祝」，
亦不拘泥墨守，而着重描寫梁山伯與祝英台之三年同窗共讀
之愛情基礎，期望給予劇中人物一番新面貌。

胭脂巷口故人來 編劇：唐滌生

胭脂巷口藥師沈桐軒，爲其女弟子顧竹卿暗戀。竹卿因堅拒
樂府總管左口魚迫婚而遭毒打，桐軒爲救竹卿，遂向相國
五小姐宋玉蘭求助。玉蘭於是請其父將左口魚撤職，玉蘭
因仰慕桐軒才貌，乃建議留他爲相府西賓，並命其弟文敏拜
桐軒爲師。竹卿冷眼旁觀，知玉蘭情意，憤而着左口魚於相國
壽辰時斥破其事，相國礙於顏面，怨責玉蘭，桐軒被迫返回
胭脂巷。文敏訪桐軒，求其莫乘玉蘭私奔，免相府人亡家破。
桐軒深感其誠，留書而去，玉蘭後至，不見桐軒，亦不願回家
見父，暫寄居胭脂巷，待桐軒回來。三年後，桐軒潦倒而回，
玉蘭見其失意而爲之氣結。幸文敏高中而回，講明一切，
而竹卿亦告出内情，玉蘭方感桐軒情重，願生死相隨。是時
桐軒妹玉芙選爲貴妃，桐軒頓成國舅，兩人終成美眷。

策劃：蕭啓南、阮眉、凌文海、葉觀楫
經理：杜彬
劇務：譚英
唱腔設計：梁漢威
音樂設計：戴信華
音樂領導：趙汝欣、譚聖悦、陳小龍
佈景：徐權
服裝：漢風粵劇團

廣東粵劇院二團

5月23日至29日·南昌戲院
5月17日至22日·新光戲院

聯藝主辦

訂票辦法

一、郵購訂票

□請清楚填寫「訂票表格」連同劃線支票及附有姓名、地址和貼有足夠掛號郵費（10張以內＄9.80，11張至20張＄10.40，21張至30張＄11.00，如訂票30張以上，請自行調整郵費）的回郵信封於4月24日前寄回：
香港北角渣華道128號，渣華商業中心23樓，聯藝娛樂公司票務部。

□支票請劃線並書明支付「聯藝娛樂公司」。
□切勿郵寄現金。
□若於演出前七天仍未收到門票或有轉遞通知，請即致電本公司票務部查詢，逾期舉報之失票本公司恕不負責。
查詢電話：565 7707

二、票房售票

□各場門票於5月4日起公開發售。
□售票地點：
北角新光戲院（電話：563 2705）
九龍南昌戲院（電話：777 6818）
通利琴行（中環、尖沙咀金馬倫道）

三、票價

□新光戲院票價180元、120元、90元、60元、40元
□南昌戲院票價150元、110元、90元、60元、40元
□學生票特價優待40元。

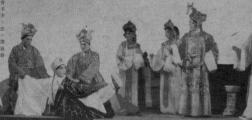

☆ 廣東粵劇院二團戲橋，1991年（徐嬌玲藏品）

12 香港 1990 年代一般戲院票價

南昌戲院於 1974 年落成，位於深水埗南昌街，鄰近石硤尾邨。1990 年代，南昌戲院以放映電影為主，內地或香港的粵劇團偶爾會到南昌演出。後來戲院結業，改為名都廣場。

1991 年 5 月 23-26 日，廣東粵劇院二團在南昌戲院演出。演員有羅家寶、林錦屏、小神鷹、關青、蔣文端等，劇目有《蓮花仙子詞皇帝》、《相見時難別亦難》、《血濺烏紗》、《柳毅傳書》等。其戲橋封面不以名伶為主導，改以國畫來作另一種設計手法。所在南昌戲院的門票為 150 元、110 元、90 元、60 元、40 元，售價比新光較為便宜。同團在新光戲院的門票則為 180 元、120 元、90 元、60 元、40 元。

13 緊跟潮流，開設粵劇郵購訂票

修頓室內場館坐落於灣仔鬧市之中，位於灣仔港鐵站上蓋，附近交通方便。場館常年舉辦多個國際性體育賽事，積極提倡體育、文化及康樂活動的發展，深得各界機構歡迎。

所附戲橋是 1994 年 6 月 9-13 日，福陞粵劇團在此演出六場大戲，《楊枝露滴牡丹開》、《穆桂英大破洪洲》、《洛神》、《雙龍丹鳳霸皇都》、《宮主刁蠻駙馬驕》、《隋宮十載菱花夢》。演員有羅家英、汪明荃、賽麒麟、蕭仲坤、龍貫天、陳嘉鳴、袁縷華、陳雪艷等。票價為 220 元、150 元、100 元、70 元。除了可於場館購票外，還可以郵購訂票。

當時郵購訂票盛行於流行歌手演唱會，粵劇郵購訂票可說是跟隨潮流步伐。修頓室內場館雖是體育場地，但所收門票價格，卻與香港大會堂、新光戲院無異。

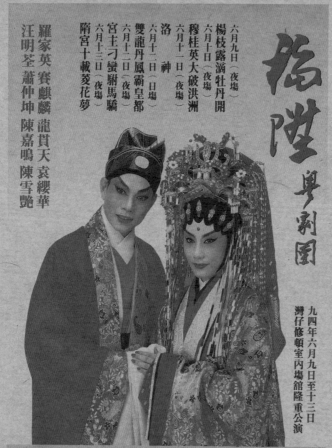

福陞粵劇團

九四年六月九日至十三日
灣仔修頓室內場館隆重公演

六月九日（夜場）楊枝露滴牡丹開
六月十日（夜場）穆桂英大破洪洲
六月十一日（夜場）洛　神
六月十二日（日場）雙龍丹鳳霸皇都
六月十二日（夜場）宮主刁蠻駙馬驕
六月十三日（夜場）隋宮十載菱花夢

羅家英　賽麒麟　龍貫天　袁纓華
汪明荃　蕭仲坤　陳嘉鳴　陳雪艷

唱腔設計：梁素琴　藝術指導：劉　淘、郭錦華　劇本統籌：蘇　翁、秦中英、葉紹德
統籌：羅家英　武術指導：許君漢　舞台監督：陳　昌　佈景設計：鄭　全、何新華
中樂領導：姜志瓦　西樂領導：陳汝駢、譚兆威　佈景燈光：廣興公司　音響：遠東公司

開演時間：（日場）下午1時30分（夜場）晚上7時30分

➤ 訂票表格 ➤

日 期	劇 目	$220	$150	$100	$70	金 額
六月九日（夜場）	楊枝露滴牡丹開					
六月十日（夜場）	穆桂英大破洪洲					
六月十一日（夜場）	洛神、					
六月十二日（日場）	雙龍丹鳳霸皇都					
六月十二日（夜場）	宮主刁蠻駙馬驕					
六月十三日（夜場）	隋宮十載菱花夢					
					總數	

姓名：＿＿＿＿＿＿＿＿　聯絡電話：＿＿＿＿＿＿＿
地址：＿＿＿＿＿＿＿＿　銀行名稱：＿＿＿＿＿＿＿
　　　　　　　　　　　　支票號碼：＿＿＿＿＿＿＿

☆ 福陞戲橋，1994 年

1 4 6

14 香港 1990 年代公共表演場館的票價

聿修堂是昔日元朗區的主要公共表演場館,位於新界元朗體育路 7 號趙聿修紀念中學之內,為該校的禮堂。該堂以香港教育家趙聿修命名,並於 1981 年落成啟用,曾為區內唯一的公共表演場館,直到元朗劇院於 2000 年 5 月啟用後,同年 9 月才交還校方。聿修堂設有一個 880 個座位的演藝廳和 100 平方米的排演室。

1994 年 5 月 14 日,新鳳翔粵劇團於元朗聿修堂演奏廳,演出編劇家阮眉新編粵劇《倩女幽魂》,演員有李龍、陳麗芳、文寶森、呂洪廣、高麗、裴俊軒。該次演出由區域市政局主辦,票價為 70 元、50 元、30 元,與本章第 11 節相似,政府轄下演出票價遠比新界區其他大會堂的商業演出便宜。以 1994 年,鳴芝聲劇團在荃灣大會堂演出為例,票價為 220 元、150 元、110 元、80 元、50 元。

15 2000 年代內地劇團赴港演出票價

高山劇場於 1983 年落成啟用,設有 3000 個座位。由於當時半露天型的設計經常受到天氣及噪音影響,劇場於 1994 年開始籌備改善工程,1996 年 10 月重新啟用。

廣州紅豆粵劇團於 1990 年由名伶紅線女創建,主要繼承和發展馬師曾、紅線女流派的藝術,人材輩出。歷年排演了《刁蠻公主戇駙馬》、《苦鳳鶯憐》、《山鄉風雲》等劇作,主要演員有歐凱明、曾慧、張雄平、楊小秋、梁玉城、麥劍帆等,音樂總監是卜燦榮。所附戲橋是 2006 年 9 月 11-12 日,紅豆粵劇團於高山劇場演出,票價為 280 元、220 元、160 元、100 元。主辦單位是康樂及文化事務署,但此時票價與其他香港粵劇團相若。

【新鳳翔粵劇團】

台柱：
李龍
陳麗芳
文寶森
呂洪廣
高麗
裴俊軒

一九九四年五月十四日（星期六
晚上七時
元朗聿修堂演奏屆
百戰榮歸迎彩鳳

一九九四年五月十五日（星期日
晚上七時
荃灣大會堂演奏屆
倩女幽魂 —— 聶小倩

票價：$30, 50, 70, 90（荃灣
$30, 50, 70（元朗）

門票於四月十四日起於各城市電腦
售票處發售。
電話留座：734 9009
查　　詢：荃灣　　414 0144
　　　　　聿修堂　473 1393
主辦機構保留更改節目及表演者
權利。

區域市政局主辦

☆ 新鳳翔戲橋，1994 年（徐嬌玲藏品）

Hongdou Cantonese Opera Troupe of Guangzhou

廣州 紅豆 粵劇團

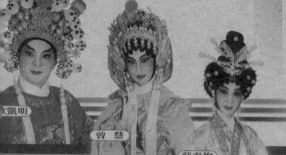

歐凱明
曹慧
蘇春梅

◎ 高山劇場劇院

11.9.2006
《關漢卿》

12.9.2006
折子戲一
《苕鳳鴛憎》之〈廟遇〉
《打神》
《刁蠻公主》之〈三步一拜一叩首〉、〈洞房〉
《佳偶兵戎》之〈試妻釋疑〉
《一把存忠劍》之〈斬經堂〉

◎ 荃灣大會堂演奏廳

13.9.2006
《花槍奇緣》

$280, 220, 160, 100
晚上7時30分

康樂及文化事務署主辦

門票於2006年8月4日起在各城市電腦售票處發售
設有高齡、殘疾人士、全日制學生及綜合社會保障援助受惠人士半價優惠
（學生及綜援受惠人優惠先得先得，額滿即止）
康文署轄下各表演場地之友可獲九折優惠

網址：www.lcsd.gov.hk/cp
即日查詢：**2268 7323**
票務查詢及留座：**2734 9009**
信用卡電話購票：**2111 5999**

☆ 廣州紅豆戲橋，2006年（徐嬌玲藏品）

16 2010 年代新落成的香港戲曲中心票價

戲曲中心是西九文化區第一個落成使用的設施，於 2019 年 1 月 20 日開幕。戲曲中心位處廣東道、柯士甸道交界，連接高鐵總站出口，四通八達。中心大門仿如舞台的帷幕，步入其中猶如踏上台板，寓意承載千年的戲曲藝術文化。這座特色建築由 Revery Architecture 及呂元祥建築師事務所設計，外觀別樹一幟，以一盞傳統中國彩燈為概念，糅合了傳統與現代元素，為戲曲打造了富時代感的新形象。中心樓高 8 層，主要設施包括一個可容納 1075 個座位的大劇院、最多容納 200 個座位的茶館劇場、8 間專業排演室、演講廳等，照顧各類型戲曲活動所需。

所附戲橋是 2019 年 11 月 28 日至 12 月 14 日，為了紀念名伶任劍輝逝世三十週年而做的《帝女花》演出。由新娛國際綜藝製作有限公司主辦，演員有龍劍笙、鄭雅琪、梁煒康、黎耀威、關凱珊、盧麗斯等。戲橋設計富有現代氣息，劇名《帝女花》以書法體設計，配以紅色為主調，增添歷史感。票價為 880 元、680 元、480 元、280 元，比其他一般粵劇昂貴。

☆《帝女花》戲橋，2019 年

帝女花
PRINCESS CHANG PING

紀念任劍輝女士逝世三十周年

演出地點
西九文化區戲曲中心大劇院

演出日期
2019年
11月28日及29日
12月2日至 6日
12月9日至14日

演出時間
下午3時正

主辦單位
新娛國際綜藝製作有限公司

出品人　　　總監　　　　武指
丘亞葵　　　唐滌生　　　葉紹德

新娛國際

龍劍笙

帝女花

紀念任劍輝女士逝世三十周年
PRINCESS CHANG PING

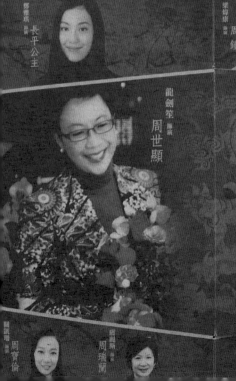

鄭雅琪 飾演　長平公主

梁煒康 飾演　周鍾

製作人 主演　　　崇禎 清帝

龍劍笙 飾演　周世顯

崇禎末年，明思宗長女長平公主因奉帝命而在乾清宮前選
現樹下題聯馬，最後選擇下嫁太僕之子周世顯。當時闖王
李自成攻入北京宮殿；崇禎因此手刃眾皇女後，白縊於煤
山。長平公主雖被明思宗所欲殺，卻未至氣絕，被周鍾挽
救送回家中。後來，清軍入關兼滅了闖軍，遷都北京，
周鍾思向清朝投降，後來得到周鍾之女瑞蘭及老尼姑的相
助，暫居維摩庵中，世顯偶然經過維摩庵，遇上扮作女尼
的長平公主，經過幾番試探後，長平公主才與周世顯相
認，並相約於是夜在紫玉山房會面。此事為清朝皇帝知道
了，迫使周世顯與長平公主，同返宮，夫妻二人為求清帝
善葬皇父，釋放皇弟，遂詐裝認宮，並在乾清宮前連理樹
下雙雙交拜，愍義雙雙自縊殉國。

關凱珊 飾演　周寶倫
蕭鳳斯 飾演　周瑞蘭

高潤鴻
高潤權

○ 第六章 ○ PART VI

從戲橋看

粵劇傳承

01 花旦絕技之踩蹺

1931 年 10 月 18 日，美國紐約民眾樂男女班上演改編著名古劇《湖中美》。演員有騷倩紅、桂名揚、旗花妹、倫有為、黎明鐘等。演員中較為熟悉只有金牌小武桂名揚。筆者未能尋找到有關騷倩紅的演藝資料，估計她是定居於美國的名伶。對應戲橋標榜此劇是騷倩紅首本，內有「紮腳蕩舟」、「打洞跑馬」等古老排場。

粵劇的踩蹺，也稱紮腳，由來已久，原是全男班或者全女班著名旦角演員的絕技，仿效古代女子纏足的形態。舞台上為了要表演纏足形態，就將木頭底部做成小腳的形狀，上面連接一塊斜面的木板（有點類似硬的芭蕾舞鞋），外面套上小小的繡花鞋，這叫做「蹺」。演員必須將腳踩在蹺板上走小碎步、跑圓場，甚至做開打、跌撲等武場功夫，稱為「踩蹺」。粵劇的蹺比京劇的還細小。踩蹺是一項難度非常高的技術，訓練也是非常艱苦，這種基本功稱為「蹺功」，通常是花旦或武旦使用。踩蹺之後身材會顯得更加修長（因為是掂着腳尖在走路），而且更加唯肖唯妙，對演員的形體訓練有很大的幫助。

02 白玉堂堅持行當齊全

1937 年 5 月 11 日，勝中華由白玉堂領導，在高陞戲院以全男班演出。此班牌只用了很短時間，流傳下來的戲橋不易找到，故隨文所附這張戲橋特別有收藏價值。當年正值日本侵華，白玉堂覺得不大好用「勝」字，於是改為興中華，有「振興中華」含意，並且沿用至 1960 年代，成為他的金字招牌。

勝中華印刷的戲橋，是長方形摺頁的單張，共分八頁。單黑印刷，以簡約風格來設計內容，列出豐富的劇團資料，最特別的是第八頁，列出十四種行當，以示劇團的人材濟濟。1930 年代，一般劇團都簡化為六柱制。白玉堂依然支持舊時的行當制度，該團有短打小武、二花面、大花面、公腳、總生、正旦、正生、男女丑、小生、花旦、小武、武生、少生、頑笑旦等，從中可見到劇團人材之鼎盛。

☆ 民眾樂戲橋，1931 年（朱國源藏品）

（日）（戲）（停）（演）

夜演

★ 四月初二日 ★

脂染霸王唇（即晚出世）

新編劇壇二十年來空前偉構

編劇　徐若呆

四大台柱助編

白玉堂　曾三多
林超群　龐順堯
主演

林驚鴻　何少珊　周家儀
張活游　小倦玉　四時安
吳碧君　黃菊君　鄧靜坤
何楚君

拍演

（千萬注意）後一幕佈景變化莫測請看至完方可離座

（白玉棠）扮宮娥脂染霸王唇諸趣冶艷

（曾三多）在劇中一場表出秦始皇楚項羽兩種個性

（林超羣）表演沉痛是國難期中女性典型

（龐順堯）一身兼兩職先飾昏庸王帝被擒跟獅子
後飾琥珀王后大發老虎威（曾三多開面）

本事

有琥珀國者，慘無人道之野蠻國也。國王專橫。▲▲▲

-4-　④　　-3-　③

勝中華班藝員一覽表

白玉棠	林超群	曾三多	龐順堯
林驚鴻	黃菊樓	四時安	何楚君
張活游	朱世貴	周家儀	李白駒
吳碧君			

行當		
頑笑旦	蟾宮桂	
少生	鄧靜坤	覲念
武生	鄧克忠	覲念
小武	龐蕙雄	覲由保
花旦	簾少文 李少明	四時春
小生	李家駒 小倦玉	大麟
男女丑	曾薛坤 婆鐵馬	鐵馬珠
正生	梁明山	
正旦	妹成	
總生	何新允	
公腳	大福	
大花面	牛精勝	大牛洪
二花面	鈇蟻本 飛擒斗	蟾蜍秋
小武打	海狗仔	哮天九

-8-　⑧

● 預告明日劇目 ●

（日演）　月夜鳳藏龍　杜四休息

是晚演至通宵

（夜演）　吞金償孽債

注意是晚一連兩齣　俱是各大老倌主演

啞蘭賣豬

花婆	吳碧君
瑪瑙王	黃菊樓
屠龍	朱世貴
鐵宮娥	林驚鴻
珍珠后	吳碧君
申琥珀	鄧靜坤
瑪瑙后	小秋秋
虎威	大壁由
醜宮娥	蟾宮桂
凌冲	大蘇
假琥珀	飛機秋　飛天九

四大台休息

-7-　⑦

高陞戲院

電話：
搬事處　二七一二三八
告聯房　二七一二三九

丁丑年六月
廿二
舊曆四月初二日
十一月號

勝中華班

寿價連稅

老倌之霸

白玉棠
林超群
曾三多
龐順堯

林驚鴻　張活游　朱何楚君　吳碧君　黃世樓　周家菊　時安坤

夜·日戲停演

注意：是晚各大佬倌出齊演至結局

新編
劇本　脂染霸王唇

初二起演

脂染霸王唇觀眾評論

開話
劇本　脂染霸王唇處女演

宣傳許久之脂染霸王唇。處女演於樂善戲院。加收票價。可謂是劇新劇。為勝中華新劇之廿一日晚。征港賣利歸來初演。演廿幾次。觀眾不減少。此是劇本收獲之第一明証……

（飾）懷大陸迷夢。有囊括天下之野心。用各個擊破政策。於是（水晶）（珊瑚）（瑪瑙）（象牙）諸國。相繼滅亡。其時有（鑽石）（珊瑚）雨國。稍奮強盛。自圖吾圖。嚴守中立。未捲入大戰渦之中。而（琥珀）。遠交近取之陰謀售矣。（珍珠）國有女（冰清）林超羣飾）與（鑽石國太子）（光華）白玉棠飾）早訂姻婭。列國被吞之日。正舉行婚禮之時。（光華）冰清其遠大眼光。念以國將不保而戰。唇亡齒寒。顧容漠視。願聯合各國以抗之……

劇中人	當劇者
光華	白玉棠
冰清	林超羣
鑽石王	曾三多
珊瑚王	龐順堯
花公	張活游再飾

劇中人	當劇者
四世安	
珍珠王	
琥珀后	何楚君
珊瑚后	
象牙王	小俊玉
象牙后	周家儀
水晶王	李家駒

☆ 梅花影戲橋・1940年（朱國源藏品）

薛派女翹楚陳皮梅

陳皮梅、陳皮鴨、胡文森姊弟各具才華，令人羨慕。有「女薛覺先」之稱的陳皮梅，是反串文武生，擅演薛派名劇，如《胡不歸》、《白金龍》等。陳皮鴨擅演丑角，諧趣滑稽。胡文森則是編劇撰曲高手。

1940年農曆六月十四至十八日，梅花影全女班於高陞戲園演出。梅花影與鏡花艷影一樣，是著名全女班，穿梭於省港演出。梅花影演員有陳皮梅、梁麗妹、紫雲霞、梁少平、陳皮鴨等，劇目是《十八年馬上王》、《風流節婦》等。

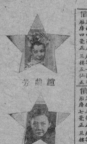

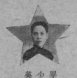
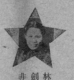
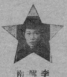
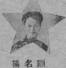

戲房電話二七一二三九

高陞戲園

農曆五月二十日至廿五日一連六天開演

鏡花艷影全女班

廿三日演 陰陽扇三本 綠仙踪 卷全 劇新

趙鵑芳　任劍輝　潘影芬　小飛紅　紅光光　畢少英　林劍非　李麗南　題名揚　金薇鳴　的的玲

呂劍雲　宋竹卿　李菲紅　張舞柳　蔡少紅　白玉英　林今英　小素花　李飛花

綠野仙踪

廿五晚全港獻演　廿四晚重演　廿一兩晚首本遊園

| 神敢人後陞継 | 晶心 |
| 血話魂魄更大 | 結君徐寄繪偉置陣破 |

今晚一第演 錦麗華　紅光光女士　擔任全部新景　陳嘉陶製曲　徐若呆編劇

龍城畫社担任全部新景

著非十全十美　落足材料佈景

全部自白新製　不與電影雷同

真材實料偉大佈景

鱷魚潭　鱷魚閘　倒海翻江天地慘

美人洞　美人蛇　作祟綠當夕陽斜

食人精　迷人妖　行人裹足獨龍橋

峨嵋山　峨嵋洞　巧佈機關鐵摩龍

廿三日演 陰陽扇三本

五月廿三日（星期五）

鏡花艷影五週年紀念。獻給愛護本劇團之仕女。謹以此宏偉鉅劇

本事

廿四日演 夜場重演 綠野仙踪全卷　陰陽扇四本 卷全

廿五日演 夜場重演 綠野仙踪全卷　崔子弒齊君

160

04 任劍輝承前啟後

任劍輝傾慕「金牌小武」桂名揚技藝，經常觀賞他的演出，漸漸也學得其精髓，並運用於舞台上，甚有桂派作風，故此她有「女桂名揚」之稱。她是反串文武生，扮相俊俏，身段瀟灑，極受戲迷喜愛，有「戲迷情人」美譽。

香港淪陷前，任劍輝領導的全女班鏡花艷影經常在省港穿梭演出。香港失守後，她便長駐澳門。鏡花艷影的正印花旦經常更替，正印花旦約滿後，需要尋訪與任劍輝匹配的人選。正印花旦相繼有紫雲霞、文華妹、徐人心、楊影霞、趙蘭芳等。所附戲橋是 1940 年農曆五月二十至廿五日，鏡花艷影於高陞戲園演出《陰陽扇》三本、《綠野仙蹤》等。

05 舞台新裝備之宇宙燈

1947 年農曆十二月，黃超武由美國歸來香港，領導黃金劇團，並和徐人心拍檔。他特別帶回美國的舞台裝置宇宙燈。演員需要在後台預先把磷塗在戲服或面部上，當戲演至某個場口，全場關閉燈光，再以宇宙燈照射在演員身上，磷便發揮化學作用，令演員身上似有閃亮效果。以舞台特技來說，是嶄新的表演效果，觀眾也覺得是十分新鮮的玩意。

其戲橋前後都有提到宇宙燈，如前面的廣告語寫道：「遠東第一盞宇宙燈：我班獨有；利用燈光千變萬化：逼緊劇情」，可以看到黃超武對於擁有宇宙燈的信心。其劇目有《趙子龍》、《蔡中興建洛陽橋》、《水淹七軍》、《狄青三取珍珠旗》。後於 1950-1960 年代，黃超武每次演出亦都會標榜宇宙燈的功效。他對於改良舞台裝置，起了積極推動作用。

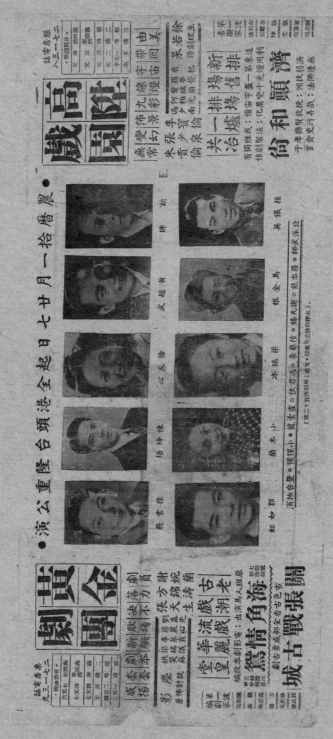

☆ 黃金戲橋，1947 年（朱國源藏品）

163

皇都 STATE

KING'S ROAD · TELS. 706241 70624...
北角英皇道 電話：〇六三九 二四二〇六 七一四二〇六

大龍鳳劇團

一九七〇年十一月十日（星期二）晚 大盛況公演

票價
夜場 大堂前座 十二元八
日場 ...

演員（台柱）
尹炳榮　中樂師　導
鳳凰女　江牛
譚定坤　西樂師
高麗　馮華
陸立祥
袁麟麟
李鳳
賽麒麟　陳錦棠　導演
李　　　鼎藩容威
任冰兒　看優
林錦棠　俗秀兒
何少保　　紅術的招金
傳藝的紅

金漆招牌·長期班霸
每晚一套·台柱主演

金漆招牌

每晚公演一套
套套精彩好戲
台柱全部出齊
落力門唱門做

（本事）

星期三 四日晚　虎將蠻妻
星期四 五日晚　衣錦榮歸鳳求凰
星期五 六日晚　鐵雁還巢憐孤鳳
星期六 七日晚　清官錯判香羅案
星期日 八日晚　桃花湖畔鳳朝凰
星期一 九日晚　鳳閣恩仇未了情
星期二 十日晚　銅雀春深鎖二喬

今晚八時正全體台柱落力主演
銅雀春深鎖二喬

今天日戲一點半鐘金牌全體台柱落力主演
金釵引鳳凰

（本事）
　直俟烈火燒連環船後，乃命出也，几則登場點將，追赴全國諸大將百，勾已表進，獨長不亂，開懷引領向孔明將，孔明已云裝受命之大義，忽布列立羊羔概，始北委謂開手部半年丰界容顧…… 借上前引戒，歸於愛慕，歌言往…… 往昔長情往事……

▲特點▼

（一）逃花落前，殺王子復仇三氣周瑜，大演工架排場。（可憐）
（二）道菲護信周瑜之計，以弱姝下嫁錯，萃致周郎射計安天下，賠了夫人又折兵。（可笑）
（三）常山趙子龍師命護送遺邦，歡次借劍卒安國邦。（可頌）
（四）周瑜施計陷人，反遭人反計，卒被鬼天。（可悲）

（演員表）
周瑜　麥炳榮
小喬　鳳凰女
大喬　譚蘭卿
趙雲　劉備
　　　林錦棠
　　　任冰兒
　　　袁立祥
　　　張醒非
　　　賽麒麟

金釵引鳳凰

（劇情簡述）

（演員特寫）

（演員表）
……

164

06 大龍鳳保留粵劇傳統

1970 年 11 月 10 日，大龍鳳劇團於皇都戲院演出麥炳榮首本戲《銅雀春深鎖二喬》。麥炳榮以南派武戲見稱，所表演的古老排場也比較正宗。其戲橋上的劇目，如《鳳閣恩仇未了情》、《桃花湖畔鳳朝凰》等，都是經典名劇。

大龍鳳劇團的戲碼除了南北派武打精彩外，還採用很多古老排場，特意保留傳統粵劇的風貌。在 1960-1970 年代，大龍鳳維持穩定的演出數量，對振興粵劇有一定功績。另外，在此過程中培育出不少梨園人材，如李奇峰、余蕙芬、高麗、潘家璧、何偉凌、阮兆輝、梁漢威、梁鳳儀、李若呆、陳永康、李龍、李鳳等。

07 大馬粵劇之母蔡艷香

1975 年 2 月 19-22 日，環球樂粵劇團在檳城檳州冷氣大會堂公演《秦宮血染鳳仙花》、《京都陰陽河》等。文武生是邵振寰，正印花旦是蔡艷香。

蔡艷香被譽為「大馬粵劇之母」，首本紮腳戲有《刁蠻宮主伏楚霸》、《十三妹大鬧能仁寺》、《穆桂英下山》等。除了紮腳，蔡艷香另一絕活是踩砂煲，得自母親林巧妝真傳。而陳艷儂的技藝亦是蔡艷香母親所施教。當年觀眾爭看蔡艷香的「四踩砂煲」，即砂煲一排，約有九個，人踩上為「一踩」，然後一個個疊上，四層合共三十六個。腳下不能用力，以免弄破砂煲。演員還要在砂煲上舞劍，金雞獨立，表演各種高難度動作等。

2020 年，蔡艷香已 87 歲高齡，仍孜孜不倦地在馬來西亞各埠推廣粵劇。蔡艷香說：「熱愛粵劇者應愛護及繼續推廣這項傳統中華文化藝術，並希望熱愛粵劇者及演唱同道不要放棄。」

166

08 內地名劇精髓示範

所附戲橋為 1978 年 12 月，廣東粵劇院一團演出的折子戲，包括《樓台會》、《打金枝》、《攔馬》、《郊別休妻》等。從戲橋所列的所有台前幕後的工作人員來看，有編劇、藝術指導、唱腔設計、舞美設計、燈光設計、演員名單等，可以說非常注重團隊合作精神。

改革開放初期，內地的戲橋盛行這種單色排版和印製，沒有講求美術設計，純粹以文字表達節目內容，可謂是時代印記。

09 重演經典名劇《紅梅記》

1979 年 10 月，廣東粵劇院三團演出粵劇《紅梅記》。劇本由陳冠卿撰寫，全劇分為七場。年輕演員有林錦屏、馮錦娟、陳曉明、劉錦榮、梁健冬、林炳泉等。《紅梅記》是名伶羅家寶首本戲之一，這群年輕演員再度上演，是很好的傳承和學習機會。其戲橋上刊登男女主角的精選唱段，除了讓觀眾欣賞編劇家的傑作外，還可把唱段流傳於民間曲藝社。

名伶羅家寶於 1960 年 3-6 月，在北京參加中國戲曲學院舉辦《戲曲表演藝術研究班》。他觀看了評劇和陝西秦腔同名劇目《放裴》，覺得題材很好，就要求編劇家陳冠卿把它改編成粵劇。同年，羅家寶首次演出折子戲《放裴》，精心設計的武打場面和高難度動作，成功吸引廣大觀眾並產生轟動。於是羅家寶再次要求陳冠卿把它改編為長劇《紅梅記》，最先在深圳等地演出，獲得一致好評。《紅梅記》遂成為羅家寶的首本名劇。

郊别休妻

编　剧　牟鼎、杨子静　　舞美设计　满三和
艺术指导　是帅云　　灯光设计　李焕洲
唱腔设计　罗品超、黄壮谋

·剧情简介·

《郊别休妻》是林冲被逼上梁山整个故事发展过程中的一个折子戏。这个戏叙述林冲受高俅父子谗言危害蒙冤判刑，深悉此去凶多吉少，行程写下休书一纸交给自己的妻子贞娘，好让贞娘不受牵累，自由改嫁。但是，贞娘坚贞不屈，把休书扯碎，决心等候林冲回来。

·演员表·

林冲	……	黄超会
贞娘	……	郑文辉
张教头	……	是帅司
锦儿	……	马自丽
董超	……	李开智
薛霸	……	欧健洪

廣東粵劇院

（一团演出）

楼　台　会
打　金　枝
拦　　马
郊　别　休　妻

1978.12

楼　台　会

编　剧　杨子静　　舞美设计　何碧滇
音乐设计　黄壮谋　何根　　灯光设计　李焕洲

·剧情简介·

《梁山伯与祝英台》是一个优美的民间故事。故事赞颂了梁、祝爱情上的坚贞和忠诚，揭露了"父母之命，媒妁之言"的无理和遗害。千百年来，梁祝爱情深入人心，家喻户晓。

《楼台会》是《梁山伯与祝英台》剧中的一折，说的是梁山伯怀着思别祝府赴英台之约，不想他们的良缘却横遭豪家的破坏和父命的枷锁，结果只能闷以悲愤，沉痛的心情在楼台上互吐真曲，洒泪而别。

·演员表·

山伯	……	罗家超	人心	…… 胡自劭
英台	……	林小群	梅香	…… 徐卉
士九	……	李明琶		

打　金　枝

改　编　陈冠卿　　舞美设计　潘福麟
音乐设计　黄壮谋　黄健涛　　灯光设计　王振平

·剧情简介·

粤剧"打金枝"是传统剧目"郭子仪祝寿"的其中一新戏。

唐宗时代，金枝玉叶的升平公主，娇横成性，在府中不下骄倨刻薄，时附马郭暖谦谦多凌虐。一次，值郭暖父亲汾阳王郭子仪寿辰，公主据不过府祝寿，郭暖在兄嫂的讥讽怂恿下，回府斥责公主，公主及惊相骂，郭暖忍无可忍，早无反驳言啊，踏碎象征约制的红灯，把自己当金枝玉叶的贵家公主，痛打一顿。

·演员表·

附马	……	白超鸿
公主	……	郑绮文
宫女	……	胡繁

拦　马

整　理　李明恺　　舞美设计　何新荣
音乐设计　黄壮谋、黄健涛、王柄尧

·剧情简介·

北宋杨八姐奉余太君之命，改扮男装，以便探听流迹番邦郊郜军情。中途被流落番邦多年的焦光普，误为奸细，扣马迫进酒店。光普怀疑杨八姐好短开言，便多方试探，投使八姐误认作陌人，欲奋力亦诚，后经光普新辨、才弄明白。光普早已熟知敌情，二人同回宋营，辅助余太君大攻天门阵。

·演员表·

杨八姐	……	陈小萍
焦光普	……	梁建忠

《紅梅記》唱詞選段之一

鬼 怨

李慧娘唱

(乙反二黄首板)怨氣騰霄三千丈!(小曲三叠雨霖鈴)旅恨悠悠歸命天涯 !!命苦李慧娘，有血一腔，恨恨一腔，此身已入鬼乡!(竹提調長句二黄)哀薄幸，刀下此。寃如海，恨茫茫，身怎斷魂風等无寄情，飘飘荡荡濒临劫数。风凄冷，月昼晦，幽魂脉脉愁意腾，说不尽一腔腮情下种酸淚!不見攀桃客，瓜葛塘，但见鬼火斜明，或于杜鹃啼响，一声很调卧千行，从北牡丹花下穿，西園一闹吹未飲。苦命慧娘!(揸板)郛边那绿惨凄歌飞夜听!我这边声声鬼痛断肠!(竹提长板)谁令我花下有驚难谱风啊?谁令我(转乙反)青春少女银恨了!就是这檐手把心当朝軒相，就是这亭青民奇宿国王。临安城，人比鬼泪未乾!(快西皮)苦此者，贾平章，这寃仇，须记心上，做鬼也要报此寃寃恨，裝袋陶啊!飘身閃進半闲堂!

《紅梅記》唱詞選段之二：

石 牢 咏

裴舜卿唱

(反线二黄板面)已是樂萱高，星斗扑飞鸦? 窗门打不开，窗高歌既渺... 夜色浓! 此身已是刀下寃，难度逢今晚! (曲)想此衣，梦萦牵耶? 天台未入陌重来，守的進園谁尼难! (白)李慧娘，这是什么一回事啊! (正线长句二黄)你可惜向别人游，你可变生寻权奸，不合串同老賊弄机关、竟似玉姐相逼作邝紅梅送远，谈似葫芦心事，请我進虎穴无厭? 衰舜卿，困囚笼，心惜惨恻! (白)......只忆園上相逢，慈娘妙聘! (反线雕落平少)蓝热相对，寿留剪惊、偷偷饮泣绿娘声!手挂玉骊逢逢计诉花香静! 愁恨压东山，一任毀瑕! 一朝一夕，向歌倾评，身已是因驚壁难幛，而下从此拆散，湖上拧身，拚处进促寂寒可叹! (曲)急风起，愁惧逼，都不堪問丹义瑕。地且说啊缘由情絮, 玉偏一方諜入奸人里，设谋坑害亦非事，(乙反)鸳鸯梦破碳金界，网通急儿都有不任牵寃，愿翦此情惊侬眼，慧娘弱妇希图兔死偷..... (下略)

改 編：陈冠卿

導 演：陈百名

音樂唱腔設計：陈冠卿、万霭端、邝树荣、黄玉才

舞蹈設計：陈小莎、罗伟俊

舞美設計：潘福麟

燈光設計：张雪光

劇 情 簡 介

南宋皇朝，偏安江南，度宗年间，贾似道为相，坐视元兵入寇，日把姬妾奕乐為樂。

时有太学生员裴舜卿，念贾祸国殃民，邀约爱国生员上书勸高，讨贾之罪。一日舜卿路过李氏梅园，与李慧娘相遇，彼此两相倾慕，互赠红梅玉佩，订下姻缘，时贾似道出游，见车服美，竟夺为妾。

某日，裴与郭、李两生员遇贾于西湖之上，裴不畏强暴，当面怒斥奸相，李在船上闻裴声，急将船栏、晤弄玉佩以示衷意，为贾所见，回府后，竟把慧娘杀害，并利用玉佩赚裴前四姑，命廖寅星夜谋杀裴生。

李慧娘含寃而死后，阴魂不息，土地怜之，赠以阴阳宝扇，慧娘仗扇，腾挪變化，击敗廖寅，救出裴生，并惩戒了奸相。

場 次

第一场 贈梅	(春日，李家花园)	第五场 幽会	(深夜，后花园石窟)
第二场 游湖	(数日后，西湖)	第六场 放裴	(紫姝上场，花园)
第三场 杀舍	(贾似道府，贾相府)	第七场 闹裴	(紧接上场，贾相府半闲堂)
第四场 鬼辩	(深夜，相府花园)		

演 員 表

(按出场先后为序)

裴英	胡贤
李慧娘	林锦屏、冯锦娟
裴舜卿	陈晓明、刘锦荣
贾似道	梁景健冬、林炯泉
贾化	罗路仕
郭稚恭	何应行
李子春	吴国华
船家	何永林
廖寅	何锦潘
土地	罗伟佺、何永林
姬妾、丫环、校尉等	本团演员

廣东粤劇院
三团演出

紅梅記

(根据古典戏曲并参照孟超编著)
《李慧娘》剧本改编

1979.10

雛鳳鳴劇團

李後主

葉紹德：編劇

利舞台戲院

一九八二年十一月五日至十一月二十一日

10 推陳出新《李後主》

1965 年 9 月，雛鳳鳴劇團正式成立，首度公開演出，包括《碧血丹心》、《紅樓夢之幻覺離恨天》及《辭郎洲之賜袍送別》等折子戲。1969 年 8 月，演出全劇《辭郎洲》，以江雪鷺與龍劍笙為主帥。1972年，雛鳳鳴重整旗鼓，演出開山戲《英烈劍中劍》，由呂雪茵擔任正印花旦。1973 年，雛鳳鳴再起班，以龍劍笙、梅雪詩領銜演出。1980-1990 年代，雛鳳鳴成為香港的重要班霸，把任白名劇發揚光大。

所附戲橋是 1982 年 11 月 5-21 日，新劇《李後主》首次公演，於利舞台連演十七日、二十場。演員有龍劍笙、梅雪詩、朱劍丹、言雪芬、任冰兒、蕭仲坤、朱秀英、靓次伯等。編劇葉紹德以任白名曲《去國歸降》作為粵劇《李後主》的壓軸重頭戲。雛鳳鳴曾經推出不少新編粵劇，以《李後主》最為成功。

生劍龍

演員表：
龍劍笙 飾 詩雪梅
梅雪詩 飾 英秀秀
朱秀英 飾 蕭仲坤
任冰兒 飾 朱伯次龍
朱劍丹 飾 芬雪雲

集合監督：黃紹德
集合指導：梁鳳輝

音樂領導：朱慶祥
武術指導：朱兆祥
服裝道具：李榮照
燈光佈景：徐輝　蔡照堂

詩雪梅

李後主簡介代本事

南唐後主，姓李名煜，乃中主第六子。國勢日蹙，繼位而中主讓位。李煜生平不喜政變，好學善書。尤以詩詞書畫，一代宗師。獨惜其為天生才子，無奮發之志，日深好納小周后，回周后母裴氏所作，亦無心追正南抗宋兵大舉進攻，圍金陵，後主負兩頃抗三年，城破頭自焚，忍辱去國歸降。

宋兵果不果國，降時顧玉座明。為保民安撫苦苦支撐，血獻氣元年，修遺所撰之客。

加生之手有失國之慘也。長子有賢能相輔，婦人同攻圍，此深朝中無賢相輔，故宮營之中無之才，改編選取「私會」、「渡江」、「大婚」、「祝壽」、「去國歸降」等情節，有詞有史略具梗略，然後主背景之事實。然後主情見乎詞，中內容似為足見民流，然古居然出以忠誠之士，以為民族，否然有夫人之稱。

贊語有云：「金陵精誠破後圖董。後主好文之主，參乎同文，人與人婦人同會」

英秀秀

坤仲蕭

演員表
中劇人　　本劇演者
周後主　小李飛　陳徐保仁鑒蕭鈞

詩雪梅 飾　梅雪詩
（先飾）　朱親次朱創丹伯（飾）

芬雪雲

中劇人　　本劇演者
黃保則　曹沈胡彤珠慷
（後飾）　蕭飾朱任仲雲創丹坤芬　冰兒

伯次龍

兒冰任

丹劍朱

☆ 雛鳳鳴戲橋，1982年（徐嬌玲藏品）

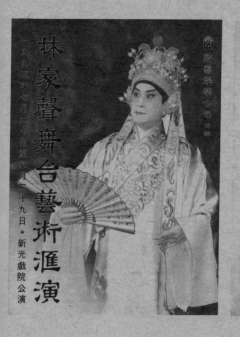

11 林家聲告別舞台匯演

1962 年，在班政家何少保力捧下，林家聲、陳好逑成立慶新聲，名劇有《無情寶劍有情天》、《雷鳴金鼓戰笳聲》、《眾仙同賀慶新聲》等。林家聲領導的頌新聲則在 1966 年成立，推出名劇《碧血寫春秋》、《情俠鬧璇宮》等。此後頌新聲成為香港長壽班霸，直至林家聲退休為止。

1993 年 7 月 30 日至 8 月 29 日，聯藝娛樂公司主辦《林家聲舞台藝術匯演》。林家聲退休前，演出藝術生涯中所有經典作品，為後世作出回顧與示範作用。他對於林派戲寶的竭力保存和推廣，作出最大貢獻，晚年還經常向不同門派的後輩，無私地講戲和傳授個人藝術心得。其戲橋上有些劇目，更提供分場說明，如《唐明皇會太真》、《多情君瑞俏紅娘》、《情醉王大儒》等，為觀眾提供延伸訊息。

七月三十日至八月一日夜場

《雷鳴金鼓戰笳聲》
劇情簡介

演員表

八月二日至四日夜場

《無情寶劍有情天》
劇情簡介

演員表

八月一日日場

《漢武帝夢會衛夫人》
劇情簡介

演員表

八月五日及六日夜場

《碧血寫春秋》
劇情簡介

— 1 —

八月七日至九日夜場

《情俠鬧璇宮》
劇情簡介

演員表

八月七日至九日夜場

《三夕恩情廿載仇》
劇情簡介

演員表

八月十日及十二日夜場

《林冲》
劇情簡介

演員表

— 2 —

演員表

八月十三日至十五日夜場

《唐明皇會太真》
分場簡介

演員表

八月十五日日場

《連城璧》
劇情簡介

八月十六日及十七日夜場

《多情君瑞俏紅娘》
分場簡介

第一場

第二場

第三場

第四場

第五場

第六場

第七場

演員表

— 3 —

八月二十日及二十三日夜場

《胡不歸》
劇情簡介

演員表

八月十八日及十九日夜場

《朱弁回朝》
劇情簡介

演員表

八月二十二日及二十三日夜場

《情醉王大儒》
分場簡介

演員表

— 4 —

☆ 頌新聲戲橋，1993年（徐嬌玲藏品）

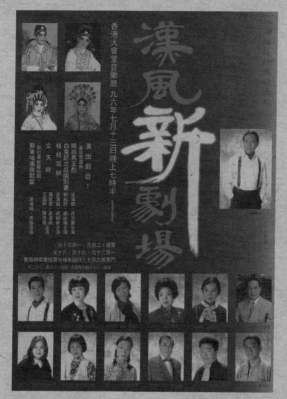

☆ 漢風戲橋，1996 年（東莞圖書館藏品）

12 漢風融合創新意念

1996 年 7 月 13 日，《漢風新劇場》於香港大會堂音樂廳演出，演員有梁漢威、呂洪廣、新劍郎、鄭詠梅、胡婉真、羅家寶、王超群、陳鴻進、南鳳等。整晚四齣折子戲，另加一齣短劇。梁漢威經常參與舞台劇演出，故此常有創新意念放進粵劇表演中。其戲橋上方有四位穿上戲裝的演員，下方則見十二位穿時裝服飾，可見新舊交融的「新劇場」味道。

梁漢威於 1980 年創立漢風粵劇研究院，決心改革粵劇，培養台前幕後的粵劇專業人材。歷年創作新劇包括《刺秦》、《虎符》、《胡笳十八拍》、《孝莊皇后》、《遺恨長生殿》等。

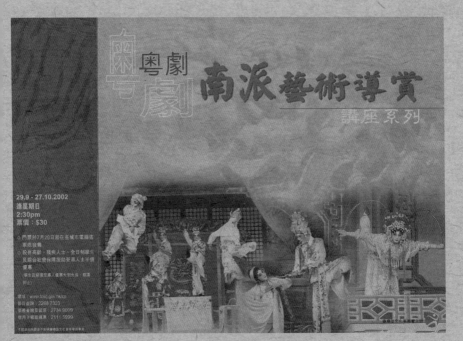

☆《粵劇南派藝術導賞》，2002 年（徐嬌玲藏品）

13 普及粵劇南派藝術

粵劇除了演出外，由 1990 年代起，越來越多地會在演出前後舉辦相關講座，以便吸引普羅大眾去接近並認識粵劇。

所附戲橋的內容，就是 2002 年 9 月 29 日至 10 月 27 日，由康樂及文化事務署主辦，每逢星期日的《粵劇南派藝術導賞講座系列》。主持為黎鍵，他是資深的樂評人和策劃人，而主講者有新金山貞、廖儒安、阮兆輝、白玉玲、許堅信。講座內容包括南派臉譜、化妝、靶子功、南拳、排場、生行和旦行的藝術等，極為吸引。新金山貞是紅船班出身的老藝人，經歷全男班至男女合班年代，從藝生涯約有七十年。他和白玉堂共事多年，曾經參與多個劇團演出，合作名伶無數。新金山貞晚年的口述歷史，是認識粵劇南派的寶庫。

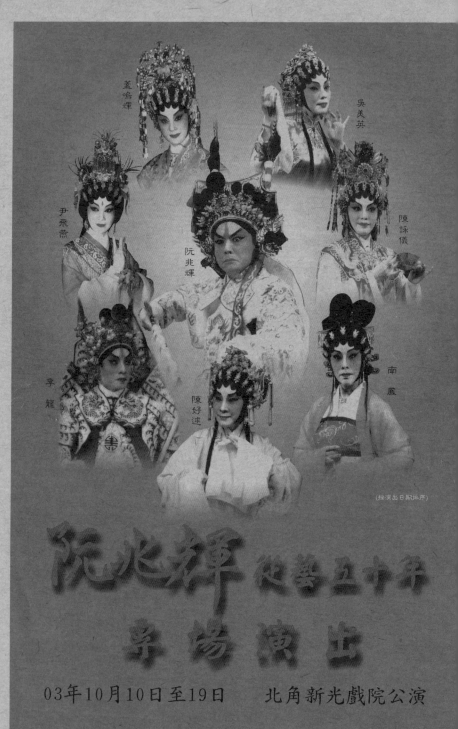

蓋鳴輝

吳美英

尹飛燕

阮兆輝

陳詠儀

李龍

陳好逑

南鳳

(按演出日期排序)

阮兆輝 從藝五十年

專場演出

03年10月10日至19日　　北角新光戲院公演

☆ 阮兆輝戲橋・2003 年

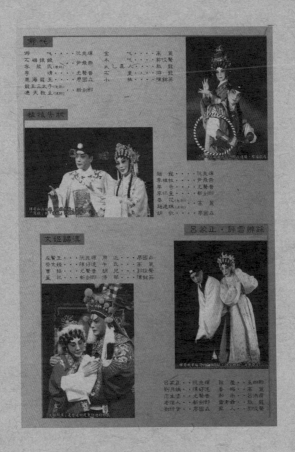

14 阮兆輝從藝專場起示範

阮兆輝於 1960 年拜名伶麥炳榮為師，並參加大龍鳳劇團演出。1971 年成立香港實驗粵劇團，擔任團長一職，曾經出演實驗粵劇《十五貫》和《趙氏孤兒》等。1993 年成立粵劇之家，並擔任董事局主席，修復了不少傳統粵劇如《醉斬二王》、《大鬧青竹寺》、《玉皇登殿》等。

所附戲橋是 2003 年 10 月 10-19 日的《阮兆輝從藝五十年專場演出》，拍檔的花旦有蓋鳴暉、吳美英、陳詠儀、南鳳、陳好逑、尹飛燕等。為了表演師父麥炳榮首本戲《三氣周瑜》，特邀李龍演出趙雲。其他劇目則有《孟麗君》、《紅菱巧破無頭案》、《大鬧廣昌隆》、《哪吒》、《文姬歸漢》等。阮兆輝除了演出，還進行編劇創作，《大鬧廣昌隆》、《文姬歸漢》便是其手筆。他的專場演出，給後輩起了積極示範作用。

孟麗君

成宗皇	・・・阮兆輝	皇甫長華	・・・高　麗
孟麗君	・・・蓋鳴暉	蘇　母	・・・敖　龍
皇甫火華	・・・新劍郎	梁　鑑	・・・蔣世平
榮　祿	・・・尤聲普	孟仕元	・・・王四郎
皇甫敬忠	・・・呂洪廣	孟加玲	・・・郭俊聲

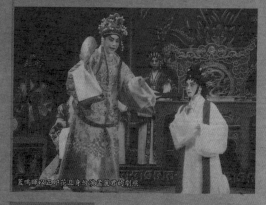

蓋鳴暉以正印花旦身份演孟麗君的劇照

醉打金枝

郭　曖	・・・阮兆輝	郭　晞	・・・新劍郎
君蕊公主	・・・陳詠儀	皇　后	・・・高　麗
郭子儀	・・・尤聲普	唐肅宗	・・・廖國森

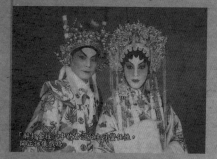

「醉打金枝」中的郭曖夫主習慣任性。
圖正詠儀飾君蕊

折子戲

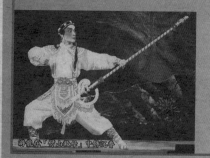

游龍飾「劈山救母」中的沉香

紅菱巧破無頭案

左維明	・・・阮兆輝
楊柳嬌	・・・吳美英
秦三峰	・・・尤聲普
柳子卿	・・・新劍郎
蘇玉桂	・・・高　麗
孟　裕	・・・呂洪廣
都　堂	・・・敖　龍
左　魚	・・・蔣世平

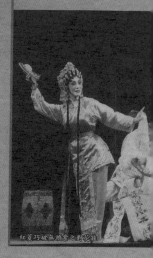

紅菱巧破無頭案之對花鞋

宋江怒殺閻婆

宋　江	・・阮兆輝
閻婆惜	・・陳詠儀
張文遠	・・尤聲普
林　冲	・・新劍郎
劉　唐	・・廖國森
宋　妻	・・高　麗

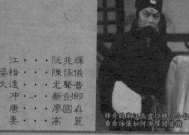

輝哥的宋江嚐盡口碑，今台
看看詠儀如何演繹閻婆惜

劈山救母

沉　香	・・・游　龍
靈　芝	・・・高　麗
劉彥昌	・・・廖國森
霹靂大仙	・・・敖　龍
二郎神	・・・郭俊聲
華山聖母	・・・陳銘英

義責王魁

王　魁	・・阮
王　忠	・・尤

挑滑車 (京劇)

高　寵	・・韓
岳　飛	・・阮
黑鳳利	・・元
金兀朮	・・・彭

三氣周瑜

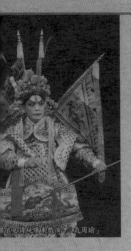

周　瑜・・・阮兆輝
趙　雲・・・李　龍
張　飛・・・尤聲普
劉　備・・・新劍郎
壽　玄（先飾）
黃　忠（後飾）・・・廖國森
孫尚香・・・高　麗
小　喬・・・陳銘英
吳國太（先飾）
魏　延（後飾）・・・敖　龍
孫　權・・・郭俊聲
魯　肅・・・蔣世平

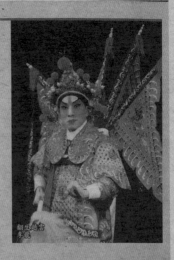

張飛（李龍飾）演出「三氣周瑜」

翻生趙雲
李龍

開廣昌隆

獄・・阮兆輝　　趙妻・・高　麗
喬・・南　鳳　　趙瓜齊・蔣世平
安・・新劍郎　　廟祝・・敖　龍
官・・尤聲普　　店主・・王四郎
現・・廖國森　　知縣・・郭俊聲

「廣昌隆」中鳳姐飾演的
冬與普哥飾演的判官

大鬧梅知府

蕭永倫・・・阮兆輝　　倫公敬・・・廖國森
倫碧蓉・・・南　鳳　　興彩・・・高　麗
梅知府・・・新劍郎　　倫景芳・・・郭俊聲
林瓊嬋・・・尤聲普

「大鬧梅知府」中生旦鬥智鬥功、做功

碎鑾輿

海　瑞・・・新劍郎
嚴貴妃・・・高　麗

斬經堂

吳　漢・・・阮兆輝
王蘭英・・・尹飛燕
吳　母・・・尤聲普

普哥與輝哥的默契有相當証

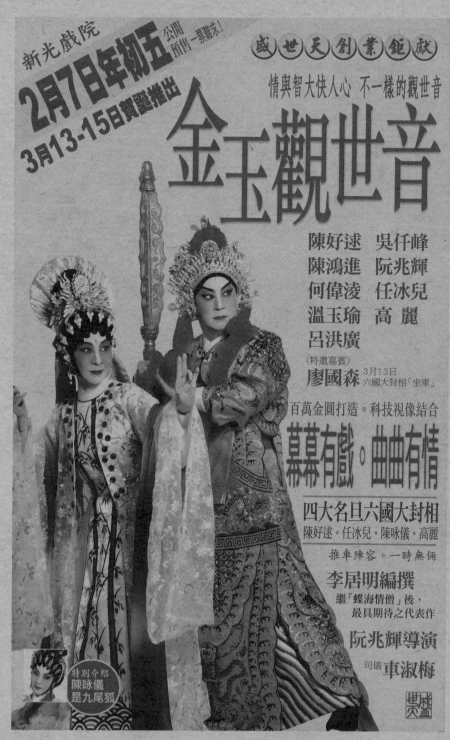

新光戲院
2月7日年初五 公開預售一票難求！
3月13-15日賀誕推出

盛世天創業鉅獻
情與智大快人心 不一樣的觀世音

金玉觀世音

陳好逑　吳仟峰
陳鴻進　阮兆輝
何偉淩　任冰兒
溫玉瑜　高　麗
呂洪廣
（特邀嘉賓）
廖國森　3月13日
六國大封相「坐車」

百萬金圓打造。科技視像結合

幕幕有戲。曲曲有情

四大名旦六國大封相
陳好逑。任冰兒。陳咏儀。高麗
推車陣容。一時無倆

李居明編撰
繼「蝶海情僧」後，
最具期待之代表作

阮兆輝導演
司儀 車淑梅

特別介紹
陳咏儀
是九尾狐

180

☆ 盛世天戲橋，2011年（徐嬌玲藏品）

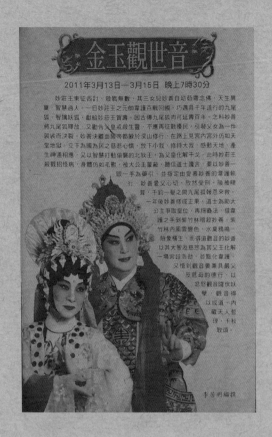

15 陳好逑打造新角色

2011 年 3 月 13-15 日，盛世天劇團於新光戲院上演新編粵劇《金玉觀世音》，這是李居明編撰的第二個粵劇作品，參與演員有陳好逑、吳仟峰、陳鴻進、阮兆輝、何偉凌、任冰兒、溫玉瑜、高麗、呂洪廣等。全劇高潮是妙善挖目、斷臂報親恩、韋護和九尾狐捨身救妙善等動人情節。尾段表演觀音成道，千手觀音的舞台效果令人震撼，已永遠烙在觀眾心底。

陳好逑是實力派的藝術旦后，歷年來開創不少新編劇目，如《金玉觀世音》多次重演，是陳好逑的首本戲之一。對應戲橋上，除了看到故事大綱、演員配搭外，還有全新角色造型，吸引戲迷注意。突顯劇本主題的戲橋，是成功之作。

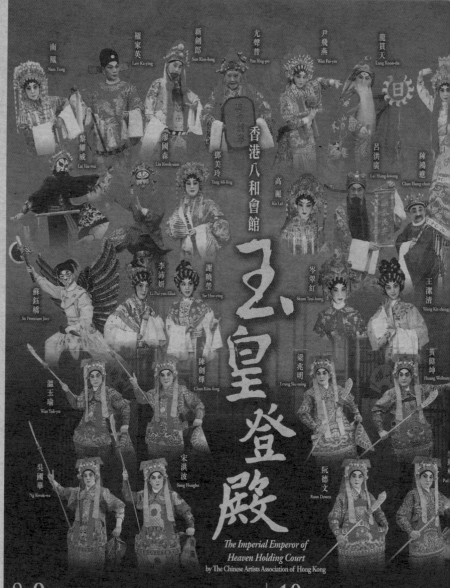

☆《玉皇登殿》戲橋，2019 年

16 當下再搬演傳統例戲

《玉皇登殿》、《香花山大賀壽》、《六國大封相》是粵劇歷史悠久的節慶劇目。特別要說的是《玉皇登殿》，其演出之難度在於，除了演員人數多，一次性同台演出老倌共達三十多人之外，排場、行當、開臉亦多，專職角色紛繁，而且不能與其他例戲如《八仙賀壽》、《送子》等交換。就算是大劇團，也無法演出這個龐大陣容的劇目。不同於表演《六國大封相》時，一位演員可兼任幾個角色，《玉皇登殿》則相反，演員一出場就需要由頭至尾在台上，不許離開，直至劇終。

該劇的排場戲中「跳架」特別多，由於失傳日久，許多過去膾炙人口的功架已無人知曉，如日神、月神、羅侯、繼都、桃花女的專屬表演程式等。由於當年擔任此等行當的老倌均已不在，有關鑼鼓、牌子、口白亦已散失，故在演出前必須重新學習、整理，但從另一種程度上看，卻有重大的傳承意義。

隨文所附戲橋有關的《玉皇登殿》於 2019 年 11 月在香港文化中心大劇院上演。《玉皇登殿》純為排場例戲，演出為一個多小時，整套劇目將循昔日日戲例規安排演出，正場先演《玉皇登殿》，然後按例規演出《八仙賀壽》、《加官》與《仙姬大送子》等。

大舞臺戲院 1930

新編
莊諧
奇巧
妙劇

兩個大種乞兒 卷下

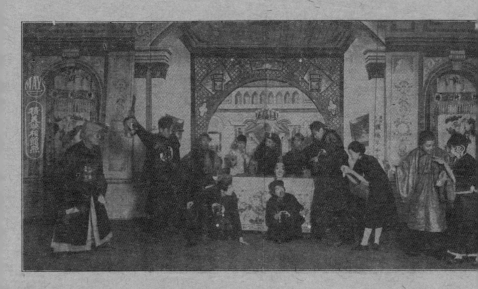

直演至雍、芳，仍自冒功。。桂仙逃
回。力証是非，青萍、蕭威，殺賊示
勇。。聲秋、巧娘，同至。全案靈明。
賢惡剖仁。完幕。（是場大審
。大異尋常。其情形之
趣妙。別有妙觀。而名
伶萃集一堂。。實爲熱
鬧之佳作也。）

☆ 1930年，《兩個大種乞兒》戲橋（局部）

後
AFTERWORD
記

能夠完成這本書，首先要多謝責任編輯鄭海檳與設計師吳冠曼的熱誠幫助。他們願意和筆者一起商討此書的規劃方向，還提供諸多創意，開拓了筆者的單向思維，不至於滯留在伶人生平的書寫層面。多虧他們的提點，筆者才有機會發掘戲橋蘊藏的深層內涵，使得本書內容可以多元呈現。這次互動的經驗，銘記在心。

另外，在寫作過程中，僅憑筆者的一封電郵探問，東莞圖書館轄下粵劇圖書館竟然快速、果斷地答應無償協助。在此感謝館員張樺，先是允許筆者使用該館的戲橋藏品，後來更以電郵發來四百多張圖片，全為 1970-2000 年代的戲橋，慷慨地給筆者作研究之用，實在令人受寵若驚。從該館的網頁介紹知悉，當中 1950-1960 年代的大量戲橋，是前輩花旦秦小梨逝世後，其家人把她多年來的珍貴私人藏品，贈予該館收藏的。這些藏品得以使我們了解到她過往在星馬一帶、美國等地演出的概況。她的無私奉獻，讓我們後輩十分受益。

同時，要衷心感謝收藏家朱國源。聽聞他收藏了過千張戲橋，是不可多得的藝術財富。這些被外人視為廢紙的戲橋，卻能從中所列之戲班、演員、劇目等窺見當年劇場的變遷、演出的習俗、劇目的安排以及時代背景和社會狀況，是可以拼湊出來的粵劇發展史。他說：「這些戲橋就如清明上河圖一樣，展示萬千生態，是活着的粵劇史見證。」朱先生童年在廣州生活，從小愛戲，更看過不少大老倌演出，如薛覺先、馬師曾等。他對戲曲的熱愛，有增無減。筆者讚賞他是內行，是懂戲之人。朱先生不吝惜，不保守，以收藏會友。他甚有研究心得，正因收藏豐碩，對於某些項目或疑案有精闢見解，還可以舉出鮮為人知的實物為證。每次和他聊天，聽他追本尋源，都對筆者有新的啟發，獲益良多。筆者認

為時間越久，越能說明收藏戲橋的意義和價值。多年來，他為此付出了諸多心血，從多種途徑去收購戲橋，實乃匯聚了他對戲曲的無限鍾愛。

最後，再次感謝以下諸位朋友和前輩：許釗文、任志源、朱國源、潘家璧、阮紫瑩、桂仲川、Derek Loo（檳城）、徐嬌玲、潘惠蓮、黃文約、劉益順、吳貴龍。特別是桂仲川從美國高價購買的街招實景照片，以及其父親桂名揚的某些從未曝光的戲橋，異常寶貴，十分感謝他願意分享於書內。

岳清

2022 年 5 月

1924

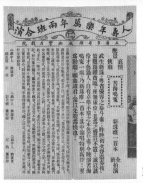

P064

1928

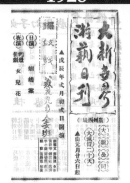

P093

1935

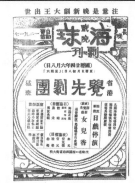

P038

1940

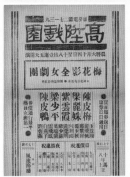

P158

1949

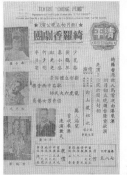

P018

1951

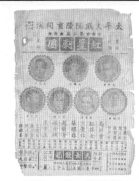

P130

1967

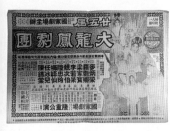

P138

1972

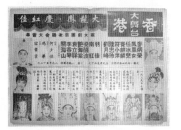

P113

1972

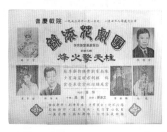

P116

1990

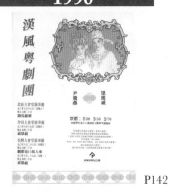

P142

2006

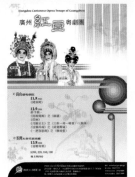

P149

2019

P151

戲院徽標
大　全

戲院標誌經常為人忽略，我們去看電影或大戲，未必見過戲院門外 logo，報章廣告亦不見戲院 logo。不過，戲橋則無心插柳，保留了戲院 logo。以前未有註冊商標，logo 會否東家採取，西家又用呢？

中國廣州

大新公司天台劇場、東樂戲院、太平戲院、海珠戲院

中國香港

普慶戲院、利舞臺、樂宮戲院、新舞台、香港大舞台、百麗殿、中央戲院、高陞大戲園、皇都戲院、太平戲院、南昌戲院

中國澳門

域多利戲院、清平戲院、國華戲院、平安戲院

美國

大觀戲院（芝加哥）
彎月戲院、大舞臺戲院、大中華戲院（三藩市）
新中國戲院（紐約）
金城戲院（夏威夷檀香山）

越南

中國戲院、新同慶戲院、大光戲院、中央大戲院、中華戲院、華僑戲院

馬來西亞

新世界遊藝場（檳城）

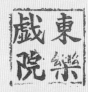

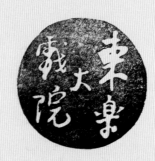

4

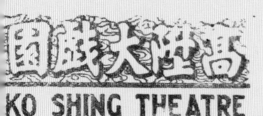

KO SHING THEATRE

電話：售票房二七一三九　辦事處二七一三八

高陞戲院

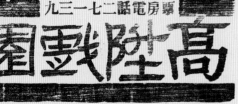

電話房票二七一三九

高陞戲園

＝堤岸＝
中華戲院

大觀戲院
頌太平　男女班

太平戲院

普慶戲院

點地出演
新光戲院

中央大戲院
（棚）（梘）

華僑戲院
（堤岸八里橋）

香港大舞台

皇都

大中華戲院

紐約新中國戲院勝壽華班

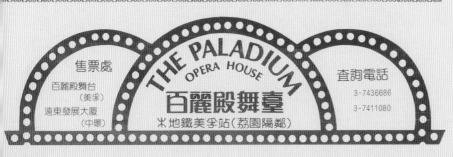

售票處
百麗殿舞台（美孚）
遠東發展大廈（中環）

查詢電話
3-7436686
3-7411080

THE PALADIUM
OPERA HOUSE
臺舞殿麗百
地鐵美孚站（鄰隔荔園）米

5

劇團班牌標識

戲台、演員、樂師、編劇、佈景、燈光、音響等工作人員，是劇團組織必備要素。但未見有誰留意和報導有關的戲班icon。戲橋上所見形形色色的icon，是設計師操刀？還是印刷公司贈送的免費服務？實在耐人尋味！

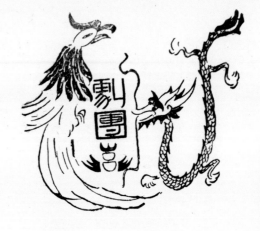

李衆勝堂藥廠贊助

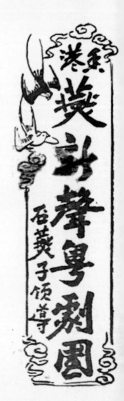

6

大龍鳳劇班
大堆頭唱家班

大龍鳳劇團

羅鼓戰

菱龍凱彰金委班

金漆招牌第廿一屆
堂皇之陣 · 正正之旗

大龍鳳劇團
TAI LUNG FUNG CO.

大龍鳳劇團

經理：何少保　劇務：潘煒　佈景：凌餘庭

大龍鳳劇團

省港
猛班
饕覽先劇團

環球樂粵劇團

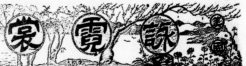

詠霓裳男女班

碧雲天劇團

興中華劇團

麗士劇團
劇務李少芸

麗士劇團
劇務李少芸

紅星劇團

寶豐劇團

五王劇團

梅花影全女劇團
◉朵朵是藝苑名花　個個是舞台紅將

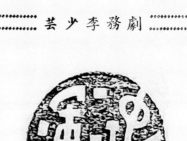

（★ 捌月初五晚公演 ★）
綺羅香劇團

大龍金班

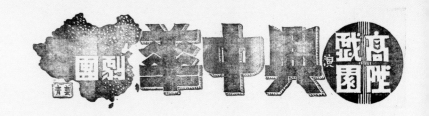

高陞戲園（滇） 昊天華粵劇團（雲青）

鏡花艷影全女班

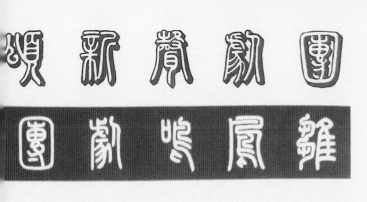

美東一流 標準霸班 聯藝劇團

團劇聲新頌

雛鳳鳴劇團

紅艷寶劇團

寶艷紅粵劇團

千聲粵劇團

千歲粵劇團

慶鳳鳴劇團

9

肆

戲橋藝術字體

美工編輯、文宣製作常需
要用到特殊字體，現今大
家可藉助線上軟件，使用
藝術字體、草書、行書、
隸書、篆書、POP 字體、
特殊英文花樣等。而從前
沒有電腦技術，則要依靠
人手翻閱無數碑文字帖去
發掘或另造。

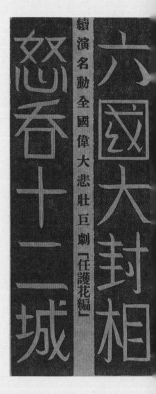

續演名動全國偉大悲壯巨劇「任護花編」

六國大封相

怒吞十二城

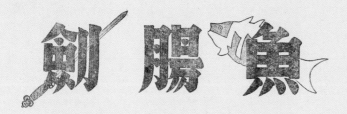

TEATRO "CHENG PENG"

Representação teatral pela Companhia "I LÓ HEONG"

Começa nos Dias 26 a 30 de Setembro e de 1 a 2 de Outubro de 1949, (as 20 horas)

GRAND OPERA HOUSE AVENIDA RIZAL
Antes Calle Cervantes.

10

紅粉撼山

陰陽怨

桂名揚

梁素琴

污血皇夫

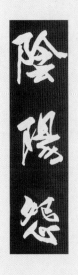

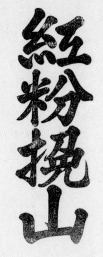

月光明第一班

蓋世雙雄霸楚城

梁祝恨史

仗義居然嫂作妻

大龍鳳・慶紅佳

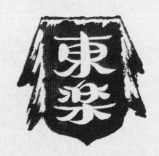

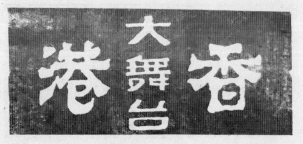

香港大舞台

黃金劇團新編鉅劇　七雄龍虎鬥　頭台公演鑼鼓粵劇

烽火擎天柱

●●班一第明光月●●

12

天女散花

麗春花

定明日五月十一日（星期二）晚，頭炮推出
新編香艷武俠趣劇猛劇

揮戈填恨海

醋紅娘

寶

蓮

燈

本院明晚公演
◀第二屆▶

美人威

女集團

三譚蘭卿車秀英
鄧碧雲黃金梅
上海妹黃露霜金翠蓮香
孔繡雲

明晚七彩
先演豪華
美人威對相

▲七時開演▼

續演賈寶玉夜祭蕭湘館

即日開始定座

夜場演先
呆佬拜壽

漢風新劇場

13

樣紋橋戲
插圖

傳統裝飾紋樣，是由歷代沿傳下來、具有獨特民族藝術風格的圖案。用在美工編輯上，極具親和力，和文字結合後，成為另一種韻味。至於插圖，有說故事的魔力，對近代戲橋有重大影響力。

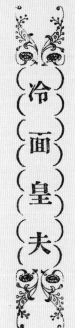

冷面皇夫

言情
俠義
演新劇

寶馬神弓並蒂花

文千歲 上屆演出 烘動新光 創新猷

王超羣 文武雙全 藝震舞臺 展才華

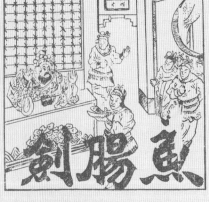

魚腸劍

配景
豔情
怪劇
出頭

[四圖] ▲
[美圖]
[得壹失壹]
[逢叁見壹]

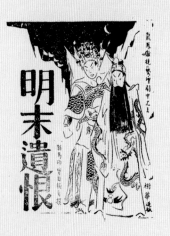

明末遺恨

夏威夷

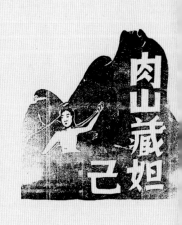

肉山藏妲己

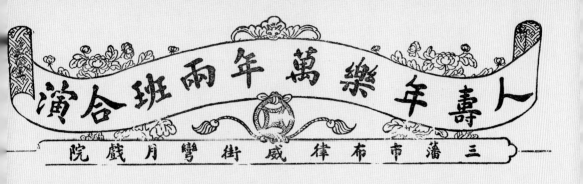

人壽年　樂萬年兩班合演

三藩市布律威街彎月戲院

粵劇權威

黃飛虎

蠍美人續集

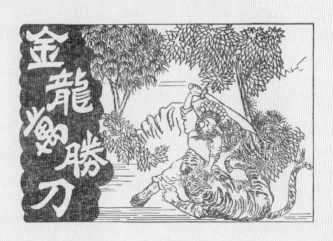

金龍勝刀

15

戲橋廣告金句

戲橋上的廣告語，究竟出自何人之手，是劇團的智囊團，還是印刷公司代勞，仍是未解之謎團。無可否認，成功的廣告語可以刺激市場，或令人難忘。試看1930年代，流傳至今的佳句：「若要哭，請睇《金葉菊》。」

1. 主打劇團班牌

猛長　配立　內場藝遊界世新城檳　全雄　陣原
班壽　景體　　　　　　　　　　　馬視　容子

大江南粵劇團

彩精讚包　　華精出演　　霸班型巨

金漆招牌・長期班霸

每晚一套。台柱主演

梨園鋼軍

藝壇勁旅

鑽石招牌

無敵班霸

重臨

珠海

星輝

藝南

看我班藝術如何

權威武師。權威音樂

飲譽　藝壇　最高　藝術

全班　名伶　落力　拍演

發揚正宗粵劇台藝術舞

若非巨班！型猛好戲敢登！豈上國家劇場！粵劇舞台藝術

鑽石班霸

捲土重來

全台貢獻

最新巨劇

★有三年長久悠的歷史・獲港澳演智識份子的同情・有像鋼鐵般硬的陣容・是男劇團長期搏鬥的冠軍★

永隆印務公司承印電話　五一一七三五六　八一一五

劇員落力，決不欺場，新編劇本，套套威揚

特別佳音

每場落幕時特請梵玲聖手尹自重先生演奏名曲助慶

陣容雄厚　玉砌金鑲

朝氣蓬勃　非同凡响

中國宋史　壯烈猛劇

忠烈文天祥

秦少梨落力拍演

盧海天成名作

頭擢……好戲！

馳譽藝壇　集中

名播中外　時下

金牌小武　最猛

湛深家學

青春美麗

艷旦皇后　紅伶

震撼影壇

馳譽港粵

文武明星

威猛神童

★桂名揚飾呼登保勇敢非常
★小菲菲飾女扮男裝替兄設法
★譚秉鏞飾黑傢丸失桔得橙
★飛彩玉盧雪鴻雪影紅李松坡在此劇有相當
　唱做尤為落力

·明末遺恨·六大藝員·稱身身份·天衣無縫·

從新加強陣容。比前威風百倍

·加厚陣容·重金禮聘·武生靚次伯·電影明星劉克宣加入演出·

香港開埠百年來見‧是粵劇空
前奇跡！

五幕立體超視奇景‧不惜耗資
十萬！

每一幕皆有突出刺激的立體超
視！

特煩余麗珍紮腳大演看家本領
前所未見！

全港首次獻演●

五月三
十一號三
（星期六）
六月
一號日
星期日
一連
兩晚

新馬師曾 明代慘史巨劇

自編第一部
自撰

◁龍虎武師聯合登台▷

袁田周小郭鹽張梁
小鴻來虎方其漢玉成珠

萬人渴望
首次來澳
連演數天

最偉大的愛情故事

最動人的愛情悲劇

最豪華的大片劇王

最動人的藝術表演

◁主題曲兩闋▷

△你淨聽吓：近年最當紮的年青貌美後起之秀—

文武生 羅劍郎 唱幾枝野，值回票價有餘。

更用—新手法：新噱頭：來一套‧

粵劇破天荒創舉將

自有粵劇團南來
最大規模之一次

全團五十餘人。戲箱兩百餘件
包祖紅股南來。聲勢浩浩蕩蕩

配景
哀情俠劇

苦海鳴冤

新珠唯一首本 全班拍演

武生新珠。粵省優界之泰斗也。
僑胞踴躍賁臨。座無虛位。且為之
伶才藝過人。自有卓犖不羣之本色在也。今晚演苦海
鳴冤一劇。乃新珠唯一首本。其中演唱特別新腔。至
為動聽。顧曲諸君。當以先覩為快也。

日戲‧
破天荒
新編全
部新日
本和服
新景文
藝劇！

4. 渲染劇本劇情

續演名動全國偉大悲壯巨劇「任護花編」

（夜演）‥越編越好之歷史連台新劇王‥

唐滌生君第三部傑作

『菱花夢』是錦城對觀眾的見面禮，有目共賞！×××『血掌紅蓮』是對觀眾的暫別禮，隆重可知

錦城中沒有草率作品‥每一部都有留存價值！

（演日）新編歷史猛劇

（演夜）新編精武歷史猛劇

懲海沉珠案

黃侶俠首本

編妙奇情艷譜

是晚黃侶俠扮亞社偷斗官妙手空空非常詼諧

是晚黃侶俠扮亞侍役惟肖惟妙

新編 莊諧奇巧妙劇

取材京劇「一蘇三起」解「最精彩的」文

名妓故事改編香艷動人名劇

●專諸刺王僚、驚心動魄的場面。

○○專諸別妻母、忠孝節義的演出。

△○專諸試寶劍、慷慨激昂的做工。

△劇的緊張、若萬馬奔騰。

△劇的高潮、似大浪澎湃。

△劇的威力、如原子爆發。

★ 編劇 徐若呆 ★

四大台柱助編

林驚鴻	何夕琊	闕家歡
張活游	小俊玉	鄭靜坤
吳碧君	薛覺樓	何愁君

白玉堂　曾三多　　林超群　龐順堯

主演　　拍　　演

（千萬注意）後一幕佈景變化莫測請看至完方可離座

（曾三多）在劇中一塲表出楚項羽兩種個性

（白玉棠）扮宮娥脂染霸王唇譜趣治艷

（林超群）表演沉痛是國難期中女性典型

（龐順堯）一身兼兩職先飾昏庸王帝薇撳跟獅子後飾琥珀王后大發老虎威

△文天祥之正氣歌

天地有正氣。雜然賦流形。下則為河嶽。上則為日星。於人曰浩然。一塞丹青。沛乎塞蒼冥。皇路當清夷。含和吐明廷。時窮節乃見。

文天祥一劇開演時得廣州社會局獎狀並局長親筆題字「表揚正氣」足表此愛國劇本劇旨純正

盧海天歷掌日月星文武生座戲寶。亦即：

文天祥為省港日月星劇團開山名劇。

△粵劇電影兩齣戲打成一片「大串演」！

原人主角分段提綱、合成「一套偉大觀紀念」

（白玉堂 飾專諸）‥試寶劍、別妻母‥刺王僚‥表演首本好戲‥更有其他精彩‥由「電影」補述演出，重有！

三國史劇精彩事蹟

袍甲輝煌熱鬧緊張

贊詩：附直大推似牛脊，輔仍雄光追忠諧。致如叙被捉何起，六月潮邊響雲雪。

羅麗娟 李海泉暨各紅伶，在粵劇塲拍合演出益如錦上添花！

▲▲本劇奇蹟▼▼

巨資研究立體超視直撲觀眾空前奇跡

既看過上集，至緊來睇埋續集。

不祗有生猛的蟹蚌雞蛇等動物更有老虎猩猩毒蛇怪手飛頭等奇跡遠勝上集百倍！

劇情遠勝上集，佈景更覺巧妙。

每一塲有每一種的新奇變化！

每一幕有每一塲的高潮出！

戲院飛來飛去‥天遁地

（一）清蟹石床蟹變真人（二）飛頭與人身脫離在（三）丈八蟹拑拑斷人頭（四）蟹美人飛（五）真火燒真人（六）大蛇纏人老虎咬人猩猩

×××
刻劃人世間最殘忍慘酷事實！

×××
用最酸辣慘事故事題材！

◁ 壓軸好戲 · 臨去秋波 ▷

此劇…白玉堂…身穿寶盔金甲重數十斤！

反出朝歌一塲，連父子家將，出齊滿台人「紫大架」！

「演工夫」包大喝彩，聲震屋瓦！

可以食少餐，戲不可不看，只演兩晚，聲明不演日塲

▲ 是晚

譚蘭卿 打洋琴 樂而忘倦 大耍雄拳 非常悅目

余麗珍紮腳『蟹美人』轟動星洲橫掃馬來亞 第一部首本戲王！

祁筱英首本

☆ 祁筱英尾塲表演絕技「抱一字腿滾圓台」前所未有

大唱動聽好曲

大唱特唱～聽出耳油～絕頂詼諧 包笑刺肚

★ 請觀眾不要離座～靜耳聽桂名揚～花閣待月一塲大唱動聽好曲

新編漢代開國偉大歷史空前威勇的 ▲

猛劇 楚霸王 下卷 大結局

主演者 新靚就 衛少芳 黃侶俠 蘇州麗 西麗霞 徐雪鴻

霸王別虞姬 烏江自刎

是晚尾塲特煩新靚就開面飾楚霸王威風凜凜武藝 驚人極有可觀

大打北派 拍爛手掌

大唱京腔 聽出耳油

是晚特煩・全馬第一流舞台設計專家・雷良君親自出馬加配宏偉堂煌。立體新型。原子燈光佈景・悅目可觀・包令觀眾滿意・

啓用 金越 首創 旋轉 舞台 配合 輻射 科學 七彩 燈光 透視 綜全 體偉 新綵 大景・

最新藝燈中國民間故事改編大特受大馬劇壇

配合五種燈光

（一）宇宙燈
（二）水晶燈
（三）原子燈
（四）透明燈
（五）太極燈

香港建埠以來第一間機械化戲院
粵劇有史以來第一間科學化舞台
經營逾兩載・耗資叁百萬
全面機械化。全面科學化。

特別注意：第八項創鑄合配光效果設備電火電閃耐雨恕用機械發動看來與眞無異

余麗珍 享譽洲又一星 首本。宇宙燈 太極燈 襯以變 景恐怖 萬分！

我班獨有宇宙線燈粵劇為之生色不少

由美帶回 宇宙 綠燈 九彩 佈景 變幻 無常

粵劇舞台首創動向身歷聲音響効果・場內每個角落句句聽得清晰

是期尾臺貢献，一連開演五天。
券價認眞大減，藉作散班紀念。
戲本晚晚不同，犧牲可算極點。
燒鵝咁嘅味道，荳渣咁嘅價錢。
過此五天機會，新班始能再見。
鄭重敬告諸君，應以定座為先。

（夜演）
薛覺先新戲
女兒香
通宵續演「光棍遇着冇皮柴」

（因度新戲日戲停演）
凡購海珠位特別位
廂房位每張另收特別費
壹毫其餘照原價

（日場價目）
海珠正座　叁元
東西海廂房　叁元
散廂　禾嘉　貳元
男女共和

（夜場價目）
壹元捌毫
散　壹元
陸　叁毫

留票辦法
日場留至十一點
夜場留至兩點
價目倘有不符以售
過時不取乃係自慢
票處為準

萬人空巷
便宜說

因度新戲
日塲停演即晚開枱

● 券價通行最平
藝員女班第一 ●

● 買夜塲券送日塲券日塲日通用 ●

日場破例特別選演
星期日・日期
壹號：香城月下簫

此劇初次改演日戲・鄭重聲明・只限一日・決以後改日夜同場出演・諸君幸請留意

全柏五晚所演劇
本俱由名家編撰
徵睇好戲請定座

（注意）
譚玉蘭新馬師曾每逢星期
二四日三天日戲由頭塲主
到尾決不瓜代其餘每天
大台柱領導主演
日戲由各
券價特廉

謝貴客
志不在錢
全台新戲大減座價

22

23

柒 名伶行當譜系

舊時社會，盛行師徒制，雖說「教曉徒弟無師父」，但師承關係還是值得追尋的。現今已無師徒制，主要是藝術總監為年輕演員講戲、排戲，言傳身教，將自己的演戲心得，傳授給新秀演員。

1920 年代

千里駒（男花旦）
小生聰（小生）
白駒榮（小生）
公爺創（武生）
大眼順（丑生）
西洋女（花旦）
正新北（小武）
新珠（武生，西洋女之夫）
李雪芳（花旦）
蘇州妹（花旦）
黃小鳳（花旦）
關影憐（花旦，區楚翹之母，桂名揚岳母）
黃侶俠（丑生，任劍輝之師）
西麗霞（花旦）

1930 年代

馬師曾（丑生）
薛覺先（文武生）
桂名揚（文武生）
騷倩紅（花旦）
林超群（男花旦）
徐人心（花旦，關影憐弟子）
李松坡（小武）
文華妹（花旦，桂名揚之妻）
陳皮梅（文武生，薛覺先弟子）
陳皮鴨（丑生）
紫雲霞（花旦）
白玉堂（文武生）
靚次伯（武生）
羅家權（丑生）

李海泉（丑生）
新馬師曾（文武生）
譚蘭卿（花旦、女丑）
任劍輝（文武生，黃侶俠弟子）
羅品超（文武生）
上海妹（花旦，半日安之妻）
新靚就（小武，正新北弟子）
蘇州麗（花旦）
李翠芳（男花旦）
陳錦棠（文武生，正新北弟子）
廖俠懷（丑生）
半日安（丑生）
少新權（小武）
黃鶴聲（小武）
黃超武（小武）
盧海天（文武生，桂名揚弟子）
靚少佳（小武）
蝴蝶女（花旦）

1940 年代

區楚翹（花旦，桂名揚之妻）
余麗珍（花旦）
紅線女（花旦）
白雪仙（花旦，白駒榮之女）
芳艷芬（花旦）
羅艷卿（花旦，薛覺先弟子）
楚岫雲（花旦）
梁素琴（花旦，薛覺先弟子）
鄧碧雲（花旦、文武生）
石燕子（文武生）
何非凡（文武生）
梁醒波（文武生、丑生）
羅麗娟（花旦）
麥炳榮（文武生）

1950 年代

陳露薇（花旦）
祁筱英（文武生）
呂玉郎（文武生，薛覺先弟子）
林小群（花旦，林超群之女）
吳君麗（花旦）
鳳凰女（花旦）
陳笑風（文武生）
羅家寶（文武生，羅家英堂兄）
盧啟光（小武）
任冰兒（花旦，石燕子之妻）
秦小梨（花旦）
羅劍郎（文武生）
黃金愛（花旦）
馮峰（文武生）
婉笑蘭（花旦）

1960 年代

邵振寰（文武生）
蔡艷香（花旦）
羽佳（文武生）

南紅（花旦，紅線女弟子）
李寶瑩（花旦）
林錦屏（花旦，林小群之妹）
陳好逑（花旦）
吳仟峰（文武生）
林家聲（文武生，薛覺先弟子）
阮兆輝（文武生，麥炳榮弟子）
尤聲普（丑生）

1970 年代

文千歲（文武生）
吳美英（花旦）
羅家英（文武生，羅家權之子）
龍劍笙（文武生，任劍輝、白雪仙弟子）
梅雪詩（花旦，任劍輝、白雪仙弟子）
林錦棠（文武生）
南鳳（花旦）
盧秋萍（花旦）
梁漢威（文武生）
尹飛燕（花旦）
梁少芯（花旦，梁漢威之妹）

1980 年代

宇文龍（文武生）
高麗（花旦，鳳凰女弟子）
王超群（花旦）
譚詠詩（花旦）
陳劍聲（文武生）
歐凱明（文武生）
曾慧（花旦，新馬師曾弟子）
蘇春梅（花旦，紅線女弟子）
汪明荃（花旦，羅家英之妻）
李龍（文武生）

1990 年代

陳麗芳（花旦）
蓋鳴暉（文武生）
鄧美玲（花旦）
梁兆明（文武生）
陳詠儀（花旦）
衛駿輝（文武生）
龍貫天（文武生）

2000 年代

藍天佑（文武生）
鄭雅琪（花旦）
御玲瓏（花旦）

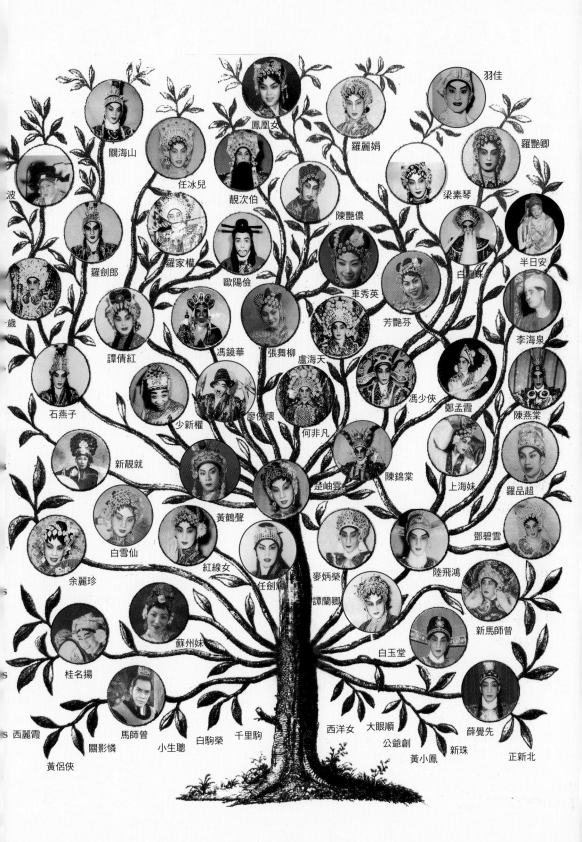

關海山

鳳凰女

羅麗娟

羽佳

波

任冰兒

靚次伯

羅艷卿

陳艷儂

梁素琴

羅家權

羅劍郎

歐陽儉

半日安

歲

車秀英

白艷紅

李海泉

譚倩紅

馮鏡華

張舞柳

盧海天

芳艷芬

鄭孟霞

陳燕棠

石燕子

少新權

馮少俠

新靚就

廖俠懷

何非凡

陳錦棠

上海妹

羅品超

白雪仙

黃鶴聲

楚岫雲

余麗珍

紅線女

鄧碧雲

任劍輝

麥炳榮

陸飛鴻

蘇州妹

譚蘭卿

新馬師曾

桂名揚

白玉堂

馬師曾

西麗霞

關影憐

小生聰

白駒榮

千里駒

西洋女

大眼順

薛覺先

黃侶俠

公爺創

新珠

正新北

黃小鳳

25

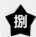

粵劇名作傳承

粵劇觀眾，大多愛看才子佳人戲，以致武生、丑生等行當地位低落，沒有年輕人願意去學，令這些行當的藝術特色，未能適切地承傳下來。久而久之，經典劇目流失。其實丑生、武生、老旦等行當也有不少絕活，值得觀眾欣賞。

1920s

《仕林祭塔》
李雪芳

《夜送寒衣》
蘇州妹

《苦鳳鶯憐》
千里駒、馬師曾

《斬龍遇仙》
靚雪秋

《沙陀國借兵》
靚次伯

《水淹七軍》
新珠

《夜吊白芙蓉》
朱次伯

《泣荊花》
千里駒、白駒榮

《金蓮戲叔》
關影憐

《賊王子》
馬師曾、陳非儂

《賣花得美》
蛇仔利

1930s

《乞米養狀元》
李海泉

《十萬童屍》
黃超武、黃鶴聲、李翠芳

《玉蟾蜍》
陳非儂、廖俠懷

《蟾光惹恨》
白玉堂、肖麗章

《龍虎渡姜公》
羅家權、靚次伯、龐順堯、林超群、李自

《胡不歸》
薛覺先、上海妹、半日安

《冷面皇夫》
桂名揚、小非非、李海泉、靚次伯

《血染銅宮》
陳錦棠、李翠芳、李海泉、靚次伯

《火燒阿房宮》
桂名揚、陳錦棠、黃千歲、廖俠懷

《怒吞十二城》
靚少佳、林超群、靚次伯、龐順堯

《生武松》
新靚就

《寶鼎明珠》
馬師曾、譚蘭卿

1960s

《白蛇新傳》
任劍輝、白雪仙、任冰兒、梁醒波、靚次伯

《鳳閣恩仇未了情》
麥炳榮、鳳凰女、梁醒波、譚蘭卿

《無情寶劍有情天》
林家聲、陳好逑、任冰兒、半日安

《辭郎洲》
江雪鷺、龍劍笙、梅雪詩、朱劍丹

《搜書院》
馬師曾、紅線女

《英雄兒女保山河》
南紅、羽佳

《梟雄虎將美人威》
麥炳榮、陳錦棠、羅艷卿

《趙氏孤兒》
阮兆輝、尤聲普、蕭仲坤

《山鄉風雲》
羅品超、紅線女、文覺非、羅家寶

《金枝玉葉滿華堂》
鄧碧雲、吳君麗、梁素琴、譚倩紅

《百戰榮歸迎彩鳳》
麥炳榮、鳳凰女、林家聲、陳好逑

1970s

《戎馬金戈萬里情》
林家聲、李寶瑩

《白龍關》
文千歲、吳美英、梁醒波

《鐵馬銀婚》
羅家英、李寶瑩、梁醒波

《燕歸人未歸》
麥炳榮、鳳凰女、梁醒波、任冰兒

《寶蓮燈》
陳笑風、盧秋萍、郎秀雲、陳小茶

《摘纓會》
李龍、謝雪心

《黃飛虎反五關》
麥炳榮、鳳凰女

《春花笑六郎》
林家聲、吳美英

《一曲琵琶動漢皇》
文千歲、鍾麗蓉、阮兆輝、任冰兒

《新啼笑因緣》
鄧碧雲、李寶瑩、梁醒波、林錦棠、南鳳

《楊門女將》
靚次伯、林錦棠、李寶瑩、梁醒波、任冰兒、關海山

1980s

《唐宮恨史》
文千歲、盧秋萍

《李仙刺目》
梁漢威、吳美英

《霸王別姬》
尤聲普、李寶瑩、阮兆輝

《李後主》
龍劍笙、梅雪詩、任冰兒、靚次伯

《天仙配》
林家聲、汪明荃

《喜得銀河抱月歸》
林家聲、陳好逑

《夢斷香銷四十年》
羅家寶、白雪紅、白超鴻、岑海雁

《十五貫》
阮兆輝、尤聲普、李龍、廖國森

《風雪夜歸人》
馮剛毅、鄭秋怡

《花木蘭》
吳仟峰、尹飛燕、阮兆輝、朱秀英

1940s

《可憐女》
呂玉郎、楚岫雲

《肉山藏妲己》
羅家權、秦小梨

《甘地會西施》
廖俠懷、羅麗娟

《鍾無艷》
譚蘭卿、盧海天

《情僧偷到瀟湘館》
何非凡、楚岫雲、鳳凰女、陸雲飛

《花王之女》
廖俠懷、羅麗娟、陳燕棠、謝君蘇

《七劍十三俠》
盧海天、車秀英、譚秀珍、曾三多

《銅雀春深鎖二喬》
麥炳榮、上海妹、衛少芳、陳燕棠、少新權

《夜祭雷峰塔》
白玉堂、芳艷芬、鳳凰女、黃君林

《一把存忠劍》
新馬師曾、羅麗娟、廖俠懷

《風火送慈雲》
白玉堂、鄧碧雲、張舞柳、半日安

《羅成寫書》
羅品超、余麗珍、李海泉、黃鶴聲

1950s

《光緒皇夜祭珍妃》
新馬師曾、余麗珍、廖俠懷

《帝女花》
任劍輝、白雪仙、梁醒波、蘇少棠

《洛神》
芳艷芬、陳錦棠、黃千歲

《彩鸞燈》
新馬師曾、鄧碧雲、陳錦棠、鳳凰女

《清宮恨史》
紅線女、薛覺先、馬師曾

《柳毅傳書》
羅家寶、林小群

《蟹美人》
余麗珍、黃超武、鳳凰女、譚蘭卿

《紅菱巧破無頭案》
陳錦棠、鳳凰女、羅艷卿

《白兔會》
何非凡、吳君麗、梁醒波、鳳凰女

《荊軻》
羅品超、陳笑風、鄭綺文、李翠芳

《三帥困崤山》
靚少佳、盧啟光、鄧丹平

1990s

《呂蒙正：評雪辨蹤》
阮兆輝、陳好逑、尤聲普

《虎符》
梁漢威、南鳳、吳仟峰、尤聲普

《楊枝露滴牡丹開》
羅家英、汪明荃、龍貫天、陳嘉鳴

《佘太君掛帥》
尤聲普、羅家英、龍貫天、尹飛燕、李鳳

《蘇東坡夢會朝雲》
文千歲、汪明荃、朱秀英

《粢腳劉金定斬四門》
文千歲、王超群、阮兆輝、蕭仲坤

《琵琶血染漢宮花》
羅家寶、李寶瑩、羅家英

《倩女幽魂》
李龍、陳麗芳

《蘭陵王》
朱劍丹、吳美英、阮兆輝、陳嘉鳴

《碧波仙子》
吳仟峰、尹飛燕、阮兆輝、任冰兒

2000s

《荷池影美》
阮兆輝、尹飛燕、新劍郎、尤聲普

《胡雪巖》
梁漢威、尹飛燕、尤聲普、陳嘉鳴

《英雄叛國》
羅家英、尹飛燕、賽麒麟、新劍郎

《花月影》
倪惠英、黎駿聲

《青蛇》
衛駿輝、陳詠儀、黎耀威

《孝莊皇后》
尹飛燕、龍貫天、梁漢威

《德齡與慈禧》
羅家英、汪明荃、梁兆明、陳詠儀

《蝶海情僧》
蓋鳴暉、吳美英、阮兆輝、陳嘉鳴

《金玉觀世音》
陳好逑、吳仟峰、阮兆輝、陳鴻進

《鍾馗》
李秋元

《愛得輕挑愛得狂》
龍貫天、陳詠儀、陳鴻進、鄧英玲

院勝壽平班

價目表

頭等	二等	三等	四等
市戲另一毛三仙	市戲另一毛一毛	市戲另七毛八仙	市戲另五毛五仙
一圓五毫	二毫	五毛	四毛

何九叔　朱蓮舫　張文寬　蘇均遠　蔡藝卿　李奇　廖奇偉

蘇葉小仙　陳鑑濤　蘇沃明　胡蝶女　陳少伯　梁鶴齡　何芙蓮　胡鐵錚　莫飛霞

徐嚴幹亨　安榮　羅　甘　鐵　童　怪　泰恒　梁恒　陳少　靚仔　桂蘇

威

陳師十萬，蔽日征旗，看看飄飄大旗下的紅王【靚次伯先飾】他的氣焰，吞盡了多少弱國的靈魂，他的鐵蹄踏碎了多少英雄的肝胆；

肝

單鎗匹馬。悲憤填胸。看看刀光劍影中那黑國英雄華英「靚少佳飾」他抱着為正義而犧牲的精神，幾番挫折紅王的銳氣，一胸怒憤。平吞十二金城，會黑風高重關緊閉，城樓上立着那嬌滴滴的女英雄楚芬「梁碧霞飾」。她的夫婿華英。戰敗歸來。她威武激昂的說。戰敗的黑國英雄。不能進此關一步。何等威武。何等動人

諧

紅王用美人計。他個個不差遺。偏利用他的媳婦。而愛妻如命的傻王子紅光「小覺天飾」，又妒又恨；又喜又驚。的是令人鼓掌叫跳。

烈

蒼蒼白髮的女英雄華母「靚次伯反串」她罪子飄君節烈中別饒一種威武。次伯君反串女角，此爲第一次，亦非次伯之藝術不能扮演，此華母與靚少佳拍演罪子一場。敢謂開舞台上未有之場面綿纏綣。若即若離。和救國的將軍縷

今晚特別的佈告觀衆一聲

△小覺天反串蘭芳諧處令你笑到肚刺得未曾有
△靚次伯反串華母一種龍鍾狀態別開眼簾嘆爲觀止

演員表

劇中人	當劇者
靚少佳	靚少佳
靚次伯	靚次伯【反串後飾】
小覺天	小覺天【先飾】
莫飛霞	莫飛霞
何芙蓮	何芙蓮
陳少伯	陳少伯【後飾】
袁劍雄	袁劍雄【先飾】
蝴蝶女	黎有玲
蘇桂仔	蘇桂仔
葉小仙	葉小仙

張輔公　林英　波綺　紅醫香　華母　紅光　劇中人

陳宮娥　黑海虎　張秋輔香　張志芳　蘇沃明　李如虎　陳鑑濤

劇中人	當劇者
紅王	靚次伯【先飾】
楚芬	梁碧霞
蘭芳	小覺天【反串後飾】
胡鐵錚	陳少伯【先飾】
沙吒利	胡鐵錚
黑王	梁鶴齡
黑王后	陳少伯【先飾】
敖童	梁劍玲
黑童相	袁劍雄【反串後飾】
馬童	李光
猩猩仔	梁豹
靚少廉	靚少廉
靚次伯	梁恒念

紐約新中國

◎八月二日星期二晚七時開演
址 75-85 East Broadway 電話 OR-4-7840
由星期二日起影畫間時由正午十二時至晚六

先演正式堂皇

續演名動全國偉大悲壯巨劇「任護花編」

六國大封相

怒吞十二城

梁碧霞　靚次伯　靚少佳　黎青　袁劍玲雄

大翻王猩猩仔　黃一飛　周瑜湛

怒吞十二城中之靚少佳

前奏

勝壽年劇團自廿四年銳意整理戲劇後集合文藝家滙劇
家一年不斷的努力樹立學劇模範劇本躍登粵班皇座百粵全省上下
擁戴政府二次宣佈嘉奬爲國劇之光迴溯發動之始迫得力於怒吞拾

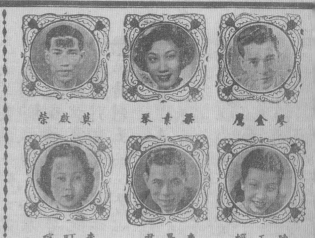